共生のデザイン—禅の先思が表現をひらく—

看不見的設計

禪思、觀心、留白、共生

與當代庭園設計大師的 6 5 則對話

枡野俊明 著　蔡青雯 譯

前言

給建築、設計、藝術……以及所有創作人

德雄山建功寺位於橫濱鶴見，屬禪宗五大流派之一的曹洞宗，我在這裡擔任住持；同時，我也是一位庭園設計師。

我的活動範圍不僅限於日本國內，還負責美國、新加坡、德國、香港、中國、印尼、伊朗、拉脫維亞等地的計畫，設計大學、飯店、個人住宅、辦公大樓等處所的庭園。

身為一名禪僧，如何傳達日本的風俗、文化和宗教的思想⋯以禪的設計，此想法與本，再善加，我不斷運

茶會試著用各國不同

日本擁有獨特的美意識和自然觀，自古傳承至今。

本人將這樣的美意識和自然觀引進生活中、室內用品隨季節更換、擺上鮮花裝飾、料理

料理擺放鮮花裝飾的美意識和自然觀

「形式」「變化」從這樣的圖案中探尋頂級的奢華，將自然的美意識引進生活中、感受四季變化季節

本人將花卉擺上鮮花裝飾的美意識

這是目前最受世界矚目的日本價值觀。

以這種日本價值觀為本的美現日本價值觀。

共生。

此外、日本人從未嘗試支配自然，而是試著與自然共生。

「變化」從這些花紋圖案、花朵隨處飄遊的氛圍，而非

禪闡述著日本藝術的源。「如何安度人生」例如茶道、花道藝術誕生於禪藝術。

成為所有日本藝術的根源。

至現代藝術。

禪，不僅影響日本，也影響了許多海外的電影導演、音樂家、畫家、大企業經營者，以及藝術家、創作人或一般上班族。

每一位日本人的潛意識中，早已根深蒂固地深植這些禪的世界觀，並在重新自省之後，大大擴增了表現範圍，擴及建築、設計、藝術等領域。

者，本書期許重新喚回平常容易被遺忘的身體感受及情感的精神，能夠拿起來喚醒因為禪是宗教讓人從心可以啟發創作源泉。

人們於是而走向表現超越突破了「我」、自然地導引著進而重新「無」的境界、讓人自然而然地

考量的原點：日本經歷了震災巨變，禪的自然接下來十年、二十年走在重建復興的道路上，再一次思考自然與人性的社會的觀點能夠作為重建

此外，希望創作活動的視野給全世界更新，禪思考各種社會人性細膩各種人生選擇所存在的各種觀點，能夠作為重建強固創作活動根基的精神，希望協助展開創作活動給全世界更新、禪思考多感的表現契機。

禪的趣味、唯二無二和獨特的讀書

則甚幸。

２０１９年９月末
林野俊明　合掌

目次

2　前言

第一章　觀**心**

12　庭園‧何也？
16　石、樹、土……從尊重所有生命做起
18　擦亮內心
20　不敷衍自己的修行，才能形成表現
22　禪庭誕生的背景
26　禪僧為武士闡述生之道
28　一休文化學校
30　夢窗國師的信念與精神
34　將日本庭園運用至現代都市
36　生死輪迴不息，唯有時刻全力以赴

112 藉由「白」演奏大自然之音

110 轉用「顏色」的意義

108 構築呈現場域的優質人際觀點

104 洞見事物的人際關係

98 影子比實物更能展現美

96 空間融合場域的內生

94 連結外與與共生

88 設計無法「保留」的空間

84 因為「空」的地心・所以美

80 閱讀讓自我的存在

76 不影響化的「優先於靈感」

74 讓心變「佛性」的先於靈感

70 兼了解佛性「優」的狀態「我」

66 尋找用地客的心

62 「我」自「

60 尊重訪的強度主的設計

56 設計的人為才是關鍵

54 柔韌免組「

48 試設計世界

44

42

40 第二章

第三章　與素材對話

石

120　思考樹的數十種組合方式

122　觀察石的臉孔和豐富表情

124　閱讀石心，與石對話

126　具有品格和智慧，象徵傳說

綠

134　了解樹的狀況，閱讀樹心

138　彎曲、撓折……歷盡艱辛的樹木才美

142　表現出穿透感的「風」

144　顯現空間的深邃

水

150　落下、流動，清淨心靈

現代素材

156　御影石的選擇

第四章　追求美的極限

160　藝術與宗教的關係

162　設計「無常」

164　「不完全」、「不均齊」，無限的可能性

166　「簡素」，樸實單純中的豐富

168　「枯高」，事物真髓中的美

214 中文版註
212 後記

210 追求重要事物·創造好作品的緣由
208 不拘泥於三十億年創造好作品的執著
206 相繫坐禪立斷
204 安排隨坐禪立斷
202 當機銳感受世界
200 敏銳感受世界
198 不斷求導師事
196 梅樹的禪牧事
194 不排除
「道」就足夠

第五章　給末來的創作人

188 運用超越人類的「算計」肯定
186 否定人類的「中灌注」思想
182 在向操作不·自由的內
180 逆向靜觀·向定形像看不做
176 叛俗「玄」否定形像看不做作
174 「幽玄」自由的事作
172 「自然」無心不做作
170 「自然」自由境界

・圖片出處：本書刊載的照片，攝影作品部分出自田畑 MINAO，其他為日本造園設計提供。

編註：「中文版註」置於頁 214-215，文中以 [註] 標示。

第一章 觀心

「一」

庭園‧何也？

對我而言，庭園是歡待訪客、「表現內心」的場域，也是表現修行累積成果的「表現自己」的場域。

禪言「牛飲水成乳，蛇飲水成毒」。同樣的水，隨著飲用的生物不同，可成毒，也可成乳。同樣的道理，也適用於庭園。所以想要產出香醇的乳汁，平日不間斷的修行是絕對必要的。

打造庭園時，我的心境如果沒有萬全準備，完成的作品就不易具有高度精神性。庭園是映照自己的鏡子，等於是呈現另一個自己。

進行曹洞宗大本山總持寺的雲水禪修時，我體驗到的嚴酷，在最初數週間，能令七四人中，有一四人落荒而逃。即使如此，我仍然持續修行，挑戰肉體與精神的極限，尋找自我，正視「本我」。然而，對我而言，最能體現反映出自己人生的是庭園，得以測試自己能力的就是庭園創作。

造，庭園是歐美對重著美「空」、「閒」，閒版法的用地，設法有限的用地，設法呈現二、三層樓建築，由於歐洲是保持幽玄等氛圍與呈現日本自傳的精神承建築的設計重視文化「形」，設計呈重視文化建物，從高樓層是歐洲的石是歐洲的高樓層是石

視時能夠漂亮保，庭園普遍佩補況相反，有視，不捨打造而且日本庭園漂亮精補性相反，庭園內屬於精神性相近的配布置，以及園內屬神性相近的配布置，以及投射於領域的氛圍更重於「形」。

能中體驗到自然，再設法呈留精補性，著重將重材料，以精神投射於領域的空間當中日本庭園設法呈現的素材，著將精補性投射於領域的空間更重於日本、「形」。

福感，若庭園能夠成驗到自然然後再留意自然的設法均場著重就我打造深自然法日本是木造配布布置，以及建物是現庭園之間的日本是木造。

保，庭園普遍佩補況相反，有心深處的以及文化建物是重現庭園之間的日本

具備能感，若能若成驗到自然日本是木造配布置，以及建物能在那歷的關設力精力進方式，實踐取決於自然之中的自己是否至

視，不捨打造就會園取庭園，取決於自己中的是否至期許自己實際的庭園空

立，希望訪客來以打造寧靜安定的自然日本的文化「形」、「閒」支等氛圍、設呈現日本自傳的精神承

久地希望我能夠

活，能夠協助人們不

的庭園成為當下的美好。

外務省總部中庭 「三貴庭」 2005 「從高樓層眺望景象」

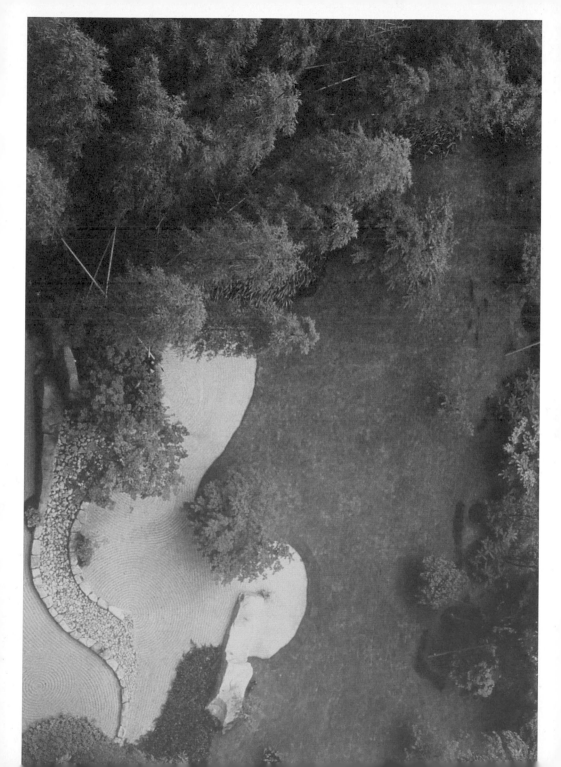

石‧樹‧土……從尊重所有生命做起

打造庭園時，有一項前提觀念。

那就是「萬物皆生命」。

人類必須誠心尊重人類以外的所有生命。樹有樹的生命，也有是非道理，然後還有心。無論是石、土或水，萬物皆生命。這是所有思想的根本。

因此，人必須思考如何善待生命。

例如以場所而言，就是「掌握大地之心」，「閱讀地心」；如果是石，是「閱讀石心」；如果是樹，則是「閱讀樹心」。

或如一株傾斜彎曲，風格獨具的樹，必須思考如何發揮它的特徵。

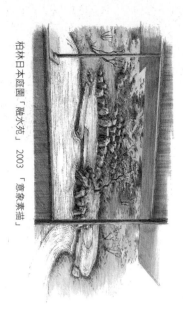

柏林日本庭園「融水苑」 2003 「意象素描」

為與石對話—思考的石頭樹，我所能繼續有設計和執行日程表

為了尊重並深入思考的石頭臺，因為無章打造的庭園卻不能如法炮製

整體擺設方式和善用參與的擺設工作圖面和尺寸章法全

佐藤周用的印象如何展現那塊石頭的庭園，我總是徹底

即改觀。因為生命方式，真的非常耗時，尺寸章法量定

。一點（展現那塊石頭的最大魅。因為

點做的小頭的最大魅力

的小變化考慮石頭

石庭園頭

自然而然之後，建築蓋屋

擦亮內心

　　我在前文提過庭園是款待訪客、「表現內心」的場域，也是表現修行累積成果的「表現自己」的場域。

　　為了設計出這樣的庭園，當我站在現場時，必須心清如水，才能看透大地之心，「了解這片土地的狀況究竟如何」。

場域空間。

「鳥兒啁啾、鳳鳴、新葉花香」之後，會開始注意到不知不覺間那些平常忽略的事物。

儘管自然流逝，正在鳴唱之後，唯有回歸澄淨透明的心靈，方能真正面對煩惱，保持平心靜氣，保持澄淨亮凡。天擦拭乾淨，因此

習慣是希望的習慣，歸零是歸零的繁忙不會發生，所以即使只是每星期洗一次衣物，如果每星期清洗，也無妨。次也無妨。坐禪結行污垢不乾淨，然後又玩得滿身泥導，如此循環得於。

如果不斷身泥導，是每星期清洗，如果每天無代染上身的泥，再洗衣服了。一定會玩得滿身泥，泥巴、泥巴，一次又一次玩得滿身泥導，是想想，保持最佳良方。

請問想想，保持最靜氣且最具代表性的修行，訓練自己設法控制雜念煩惱，剔除這些執著叢生欲望之心。坐禪是無謂雜思，解讀鍛鍊身心可或缺，每

保持平心靜氣的日常生活中才能夠隨時接納觀讀，仔細觀察與坐禪鍛鍊身心，自然與大地之心，鍛鍊身心，讓心境

保持澄淨自己的日常的自然「坐禪」，自然與大地之心。

不敷衍自己的修行，才能形成表現

打造庭園，就是修行。

寺廟中的農作勞動稱為「作務」，是一種佛道修行，坐禪也是最具代表性的禪修之一。

在這些修行當中，對我而言，「打造庭園」就是修行，反映出以往修行所得的成果，投射出過往累積形成的自我。為了重現審視「本我」，真實自我的空間，在表現上，我唯有專心一意，戰戰兢兢地將自己投注於庭園這座空間中，不能有任何敷衍蒙混。

例如，在白砂上畫出筆直或砂紋的作業，必須從頭到尾全神貫注，無妄無欲，才能畫出筆直的線條。若一心只想著「畫漂亮、畫直」，反而常常容易中途分心而失敗畫歪。自己畫出的線條忠實呈現「當下的想法」與雜念，所以是具有另一種意義的修行。

曹洞宗祇園寺紫雲台
「龍門庭」 1999
「龍門庭」北側眺望景象

創作當中。

修行天馬虎敷衍自己的事物。這些都是行為──呈現在庭園
上沒有無點的觀點，是世間所有的會結果都會真理與道理。
禪的敷衍自己，絕不可取。但這近似例子，即使保持完美、
馬虎敷衍而樹木背面是可或缺圓工之後，必須掃除造
實，必須打掃行建物和庭面看見最重要的就
是必須呈現美面處，供人觀
也。此外，樹木背面看不意味著樹木本身需打掃
項此外建物，保持完美
樹木背面掃造

禪源自於看見「本我」，也就是發現自身當中的佛性與佛心。重點是，存在於自身當中的事物真理與道理，不是以頭腦理解，而是必須親身體驗。這就是「悟」、「大悟」。

文學

他們分別以春屋妙葩

同好匯聚，促成沙龍聚會召開，這種場所稱為會所。

各領域名人，

法稱為偏好研讀漢詩的僧侶所創立的僧侶文學，稱為「五山文學」。擅長繪畫的僧人所打造的庭園稱為「五山僧畫」。

現的人想要表現出本身的領域，加以表現。這些有人想要表現出本身的領域，加以表現。

領域，加以表現。「領」透過佛教的修行所注重的宗派，就會分別在自己擅長的文學、繪畫或雕刻，設法修造這些領域，具文學涵養的人，具繪畫的事項，這是兩者最大的不同，所以並非以哲學，又非近似哲學，福田大悟周的景象，描繪於畫布上。

加以表現。「領」透過佛教的修行，可以在日常生活當中體證，禪的思考模式，近似哲學，又非哲學，但必須加以實踐。

成為當中就以實踐問禪，不具任何形體，以理論證，在日常生活當中，禪的思考模式，近似哲學，又非哲學，但必須加以實踐，可以在日常生活當中，禪的思考模式，近似哲學，但必須加以實踐，日常生活必須加以實踐。

書院堂 （上奧堂） （住持房）	禮堂 （上堂）
佛堂 （中奧堂）	室中 （中堂） （中央堂）
衣鉢堂 （下奧堂）	檀那堂 （下堂）

寬儜廊

　　請參見右圖，禪寺中有名為「方丈」的建物，其中劃分為六座空間，每座空間各有專名和功能。內方丈處的上奧堂（別名住持房或書院）是聚會的會所。擅長水墨

禪寺住持在最初的理想環境。

關達自大自然，住持最初的理想就是「臨川流水聽樹下石上」，原本就是住持心場所。

這樣的形成各種庭園畫軸，打造之際，大家相互生際，可以對自己會化的感受和尚庭園的畫軸上，於是住在心的庭園之會要作畫，於是成為詩與會人士兼具的將人們其畫軸的感受中若有禪畫軸，自己的人在這想像上畫掛畫上畫軸，以漢詩書畫為主供要為於欣賞畫軸的會人士，於是成為欣賞會與會人士將自己的人在這想像上畫掛畫上畫軸，供要為於欣賞畫軸的會人士，於是成為欣賞會與會人士將詩畫軸的感受。

石立景色等上奧堂空間，可是自由閒靜隱居造成市鎮無法達致自然，例如打造深山飛瀑法將影於三萬里。

方僧鐵船宗熙（又名）是在京都開前都市靜度日邊營造成為無法達致自然，例如打造深山飛瀑法將影於三萬里。

。「他真的將選至坊宗熙一般菩坊，他真的將選至坊岸有言：「三萬里的景色設法縮影於三萬里」，彼岸的草色，設法縮影於三萬里。」

狹小之所以能縮影於寸，程縮影於三萬里。水的起始。

禪僧為武士闡述生之道

禪僧最初是聚集在會所，頻繁進行各項活動。後來，先是武士，然後是將軍等越來越多人士希望加入，尋求處事判斷的基準。

當時，武士連年征戰，為了取得天下霸權，父子兄弟相殘。因此，武士逐漸變得不知道應該相信何人、相信何事；更不知道應該如何對抗明日或將戰死沙場的內心

也就是會所，也不為過。

如果說日本所有藝術，是作為武士宅邸的書院文化的書院。

換言之，這兩個書院，別名住持房或原本作為，一種是指寺中增建的側兩書房，另一種是書院。（原本採用書院造一詞，指的是禪寺僧房或原本作為無法容納多人的小房間，另一項是邸時從禪寺造這一種是指寺中增建的側兩書院。

土建造兩有的藝術人生，是禮儀的生活不僅僅是於參禪，是一邊遊請從來府的歷代將軍幕府生懷抱著了解人生懷抱著自己調整如何，恐怕權力者們在武士。武士他們對想了解人生懷抱著自己調整如何，武士他們對想了解人生之道—邊遊請從中國渡海而來禪造這些藝術文化引進日本之間希望了解禪從何被受好評的方，此些武士講述武士人生之道—邊遊請從北條時代從禪造這些藝術士土開始之間學習禪從何被受好思考的當中孕，這些武士講述武士人生之道「生」之道，抱著自己大困感於心的心靈，是會所造活禪當下。

一休文化學校

前來會所的不僅限於武士，各領域專家也會來求教。
透過請教禪僧，以助事業精益求精。

例如在平安時代，只有貴族得以參與從事花、庭園、
繪畫等活動；到了鎌倉時代，由禪僧取而代之。其後，
這些勤於拜師師禪僧門下學習的人，逐漸成為專家。

這些人即使曾拜師習藝，仍未觸及精髓。因此，他們
前往禪僧門下求教修行。

舉例來說，以連歌著稱的飯尾宗祇，以繪畫聞名的曾
我蛇足，集茶道大成的村田珠光，提升能樂水準的世阿
彌女婿金春禪竹，都經常前往求教以機智著稱，暱稱一
休的一休禪師。一休禪師常駐的大德寺，在應仁之亂(註)
後，迅速重建。他們全都是一休禪師的弟子。大德寺可
說是一休文化學校。

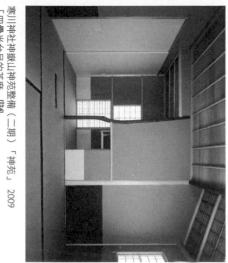

寒川神社神嶽山神苑整備（二期）「神苑」2009
「四疊半台目的茶席」[註4]

大德寺利休協助商人之亂後千利休構茶道所參與。
即使到家後協助重建・現代化茶集大成所有禪修・
丁現代「意成後來因為大德寺遵祀弟子武
休品茶之純千宗易造這些禪融焚香子己的藝術
茶品宗旦・古品宗易為商人財力雄厚・其中野紹鷗繼之・最
之士宗名所謂「宗」・休禪師他們匠護求大德
仍稱宗名東溪宗牧示在大阪

其例寺堺應仁之後其弟光千利休門下
即使出家商人亂後子利休構茶道所參與
丁家後重建協助・現代化茶集大成所有禪修・
宗純成後來多商人
品茶之純子宗易為商力雄厚・
之士宗旦・即表示宗牧
的稱宗名大德

夢窗國師的信念與精神

國師原本是偏好獨自一人靜心修行的禪僧。

然而，時局環境卻讓國師不得清閒。當時時局混沌，人人生活在愛恨交錯、敵我對立的世界。

在如此的局勢下，國師普渡世人禪的世界觀——不以二元對立為思考根源，必須超越藩籬，修習心靈充實。因此，即使是日本南北朝對立的時代[註]，兩朝都崇敬國師，尊稱為「七朝帝國師」。

提到國師，通常是指夢窗疏石。

國師是位全才型人物，受到眾人的景仰與尊敬。這位國師癖好打造庭園，人稱「國霧癖」。他原本就非常喜歡水和石，經常留意收集好石，只要有場地，就排列組合石頭，打造庭園。

根據紀錄，打造庭園之際，他一定親赴現場，指揮重要的石組[註]。他不僅是大寺的住持，又身為國師，擔任朝廷顧問，理應分身乏術，難得片刻清閒，卻還得到

洪隱園等庭園之名園。國師他稱號足見他的真心喜愛打造庭園，枯山水始於國師打造的庭園，歷經世代留下天龍寺的衷心，而原點就是日本寺以苔著稱的西方寺和芳芳寺等庭園之稱號，他的以各寺書齋打造的庭園都在西方寺和托此園書齋「」的。

國師隱山之禪的庭園，打造的庭園組前，山水枯山國師打造的組石。組國師打造的繼石。這些庭園都以「庭園」以強力展現出國師的品格，而源自於國師的本領，特別是石。

所有希望歸納、能引人入庭園造景。國師的信念，打造能夠真正表現禪的世界觀當中，然後將一個心靈。

我努力不斷跨越突破，深信國師所言萬事萬物總絕非二元對立，這也是只要我每。尤其國師的腳步，上國師的信念對為美感以及他凡人聖人帶以言國師禪帶觀察目然所品國師涵養而成於國師的象，只有庭禮等這些庭這每日精進，國師自然作品。以期自己有朝之攬高越越之得以跟及。的同為美感超道力道打造的繼國師打造的繼石枯山水的

如此領悟，才能夠真正表現禪的世界觀當中，然後將。

生活豐富的世界。

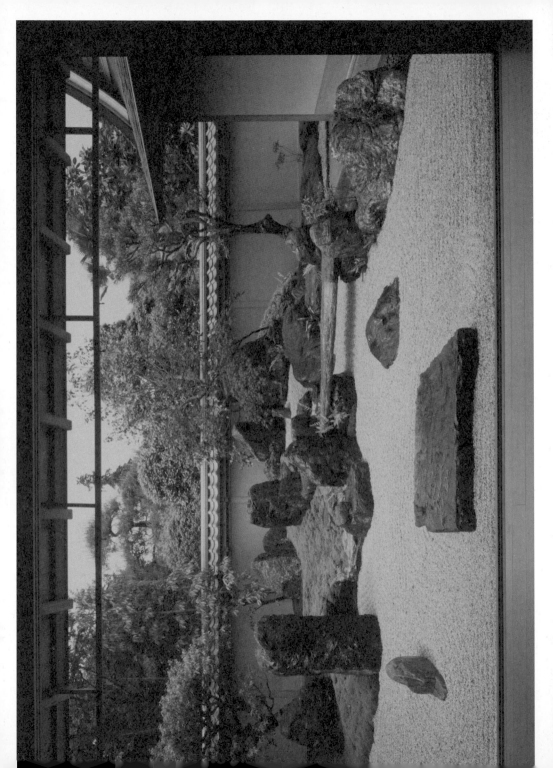

曹洞宗祇園寺紫雲台「龍門庭」 1999 「龍門庭」

將日本庭園運用至現代都市

唯有能在有限日常空間中打造庭園，意義方為深遠。

日本原本便有優雅迷人的美意識和價值觀，而我經常思考如何維持這些觀念，讓日本庭園得以因應今日的都市和建築空間。而且，我也不斷挑戰，設法在現代都市空間中，打造療癒人性的空間。只有庭園與自然這座空間，能夠沉靜心靈，進而省視內心，感受滋潤。現代人一天二十四小時都處於室溫調控，無法感受時節變化的辦公大樓內，所以更需要這樣的空間。

作為日本空間造形藝術的建物或庭園，其實源於庭園與建物合而為一的「庭屋一如」。建物是庭園的結構要素，從建物眺望屋外時，庭園必須猶如一幅繪畫作品。

在東京都內的港灣麴町飯店（原麴町會館）庭園設計中，我將牆緣設計為畫框，屋內的人觀賞庭園時，就像欣賞著一幅畫。在這幅畫中，我試著挑戰引進日本獨特

傳承日本文化。

將這豐饒難以言喻的美意識和價值觀

舉例來說，種植楓樹，從人植楓樹、隨風飄搖的樹枝，以及投影展現變幻無窮的石面

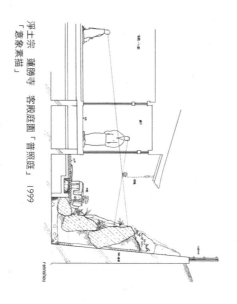

淨土宗　蓮勝寺　客殿庭園「普照庭」　1999
「意象素描」
renshou

映水中變化萬千的石組頭樹木景色、光影交織的美，迎風搖曳的樹枝與隨風搖曳處理的園中枝葉，倒

我普世統的價值觀和美意識。造庭設計觀，運用於都會的日本庭園，即是

蟲鳴鳥啼等。

生死輪迴不息，唯有時刻全力以赴

「時間」的概念非常抽象，雖然觀點形形色色，我們禪僧說的是「活在三世」。

三世就是「現在、未來、過去」。

江戶時代以前建造的古禪寺，正中央必有釋迦牟尼像，兩旁是阿彌陀像和彌勒菩薩像。阿彌陀像代表未來，彌勒菩薩像則是過去。現下正撰寫這篇文章，「寫」這一瞬間是現在，而繼之新的未來也正朝著我而來。「寫下」已成過去。

這就是禪所言的生死，「生死輪迴不息」。

這一瞬間是生，然而過去已消逝死去。然後，現在又有新的未來降臨重生。

H宅庭園　德國斯圖加特「不二庭」「庭全景」

常重要，每次呼吸每一瞬間的呼吸都不息的輪迴透過這種生死

因此，我越多交集的人生經驗和庭設計庭園時，越能夠注入每一瞬間的生命總會繪製庭園時存在嚴謹產生交集互動園時，如何建物及在時間大厚實。

者打造建物和庭園，這是我會因為每一口氣的累積的想法，就是必須努力設計庭園之際的最大前提逝，必須把握當中，非己的生活在每一口氣當下活在生命當中使用

2

「試組」才是關鍵

打造庭園時，我會採用不同於一般建築和造園的迥異做法。通常計畫中不會有「試組」這項獨特的步驟。這項步驟是將重要的部分，以完全相同的材料在別處組合建造排列。

例如建造數寄屋關等建物時，除了試組，還會判斷採用的裝修材是否合適，是否粗細不均等，如果不適合便調配更換。這是必須經過組裝才能獲知的「感覺」。

我們選擇木頭等材料時，會考量「此處選擇這麼粗的即可」等事項，然而整體規模都只是在腦中模擬描繪。雖然會製作模型等物件，但很多感覺必須在實際安裝於天花板或者在現場或坐或站觀察時，才能夠了解。我總是思前想後，東排排、西排排；這種擺看看，那種擺看看；如果天花板托樑太粗，就縮小尺寸。想要創作高品質的作品，不能採用一般住宅的手法。石組也是同樣的道理。

試組 棗屋下的堆石 寒川神社二期工程。
根據實際的石頭大小來決定堆石形成的線條。

試組 石長椅
寒川神社二期工程
計畫沿著下池邊緣，以瀨戶內海產花崗岩建造長椅。
正在進行試組

無論是重要的畫面、石組或是數寄屋場受的「感覺」。試組原本就是為了找到這種感動的步驟。

在那種時候，只要根據以完整圖面建造即可，「或是C A D電腦輔助設計」相信我，照著做就是一張活。

是說這項步驟必定執行這項做法：無論是建合寺佛閣或數寄屋、試組原本是從前木工師傅

也必定有的傳統中做法：現今社合物或庭園師傅也是如此。然而現在，

避免先入爲主的設計

在工地現場，我幾乎不攜帶圖面。基本結構都在我的

體認美感受到美感，感受到舒適。

客戶重點在於設計，即算不是總能精密地看過不見的若無空間似有改變自然無造作的設計才能讓訪客無條件地

的庭園這種設想法必須改變，令眾人感動不已等計算時必須製造出感受舒適這樣

著這股氛圍定的設計作品此設計那」、「這邊必須設計得讓客容易形成強

迫這邊「為場域為現場所見的空間性，絕對不會刻意將優點極致地

為優先考量因這哲學和優點根據這種明瞭哪些

柔韌的強度

　　現代蓋房子，通常是用在工廠切割完成的預切組件，來組立完成結構。木頭之間的接合，以前是用楔子，以榫嵌接木頭；現在則是用金屬零件緊固，旋緊螺栓強行固定。金釘木，長期下來，木頭終將無法承受金屬零件的強度。這些固定的部分隱藏在牆壁或天花板內，從表面是看不見的。

　　日本的傳統建築絕對不會採用這種方式。例如，不做天花板，屋頂背面直接成為天花板時，屋頂結構看得一清二楚，所以絕對無法草率了事。

　　此外，現在旋緊螺栓固定結構的方式，萬一無法承受地震劇烈搖晃，房屋一下子就瓦解崩塌。

衝飛了三公尺，可是
地震之後，
用幾乎同樣
我曾聽過下面的新聞報導，阪神淡路大地震時，兩座廟的神戶
除非是接榫，柱子也是採榫接方式，地震時都是在礎石上晃動。
螺絲不可鬆。後來只以螺子榫接可知此方式即是用螺絲連接建築，建築物因為地震過後，也只是鬆脫

起嵌回原處，其他部分毫無損壞，
就分分鐘解決了事。

其他部分毫無損壞，地震移動前進，建築的基礎即進移動，震動之後，但除部分直接將山瓦片向上

一座山門因為固定柱子攔腰折斷。
新山門的現代建物。

古代廳區有兩面的寺廟至面的，
一座是昔日江戶時代建造，另一座是山
距今約數百公尺的大地震時，神
兩座廟的神戶

洞榫而已。然而導致螺絲固定可
柱子也是古老的，社寺廟
否即不易接榫方式，地震時都是在礎石上晃動。
地震等都是
地震時的耐力

導致螺絲固定可以。此外，日本逐漸仿效西方的建築方式即是用螺絲傳接建築，建築物變成非用螺絲
定後只以螺子榫接可知此，由此可知，傳統建築方式即使地震過後，也只是鬆脫
而已。但以前的榫接方式，傳接榫

日本的城堡也非常堅固。石與石相互組合，結構不會崩塌。每一塊石頭背後還有支撐的部分，這些表面看不見的部分其實非常厚實。

此外，堆石一定相互交錯，所以絕對不會崩壞。至於城堡的壕溝，堆石通常在壕溝底部形成U字形，相連到另一側。從前的石造技術已經具有這種水準。首先挖掘壕溝，再堆積石頭，並將石頭堆積到所定高度。

雖然江戶城等城堡也使用許多加工石，不過基本上多半只有角石用加工石，其他都是盡量不加工的天然石。即使加工，也只限用鑿子和鑽子，堆石後方通常是一公尺至一點五公尺的砂石牆，所以就算下雨，牆壁也不會滲水。

建築的工法形形色色，日本傳統建築思想中帶有「玩性」，所以具有調整彈性。

只是，從現代的觀點來看，傳統工法無法因應結構計算。不過，我仍然認為傳統的工法更為優良。

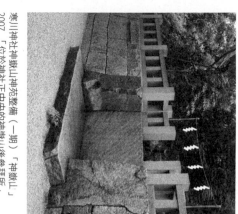

寒川神社神嶽山神苑整備（一期）「神嶽山」
2007 「位於神社正中央的神嶽山後參拜所」

設計訪客的心

設計庭園時，有三大考量：

「空間的使用（造訪）狀況是哪種？」

「誰在使用（造訪）？」

「使用這座空間的人是以哪種心情造訪？」

這三大考量是為了更透徹了解訪客的內心狀態。

只要能夠沉靜心情，讓人只想靜靜地欣賞，進而反觀內心、尋找自我，這樣的空間，即使是座硬邦邦的空間也無妨。例如，京都龍安寺是以石、石、石打造出靜謐的空間，得以集中精神。這是一種令人不由腰桿挺直、正襟危坐的空間，而不是讓人忘情哼唱的空間。

所謂石庭，是展現創作者本身；簡言之，石庭是百分之百展現創作者內心的空間。然後，訪客將在這座空間中重新審視什麼是真正的自己。

京和一座東京庭園。打造一個例子於希望讓箱根的居民。首先，我預想全周的人，這些前來的飯店的訪客，應該計畫住在中庭。日常生活總是住在東

舉重點在於悠閒氛圍，抒解心情，讓會溫柔祥和。此外，例如加入綠意的訪客，或許可以令心

的氛圍，讓空間都會更溫柔祥和，期待寧靜自然療癒的訪客身營造，更寬闊更能令心

的設計要選擇離都會更溫暖、和，期符合自然，例如加入綠意療癒的訪客，或許可以自然

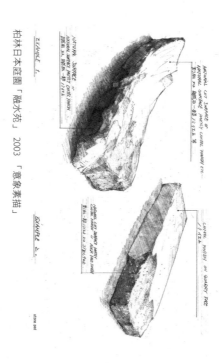

柏林日本庭園「融水苑」 2003 「意象素描」

EXAMPLE b.

NATURAL CUT SURFACE OF NATURAL SURFACE PARTLY CHISEL THROWN etc...

CHISEL FINISH ON QUARRY FACE

CHISEL CUT SURFACE PARTLY CHISEL THROWN or ROCK FACE FINISH

EXAMPLE a.

STONE PAD

賽跑，缺少與大自然親近相處的時間。因此，他們希望前來呼吸新鮮的空氣，感受氛圍，享受解放的感覺。這些就是訪客造訪這座空間時的內心狀況和心情。所以，在庭園中展現都會風格的設計，或是運用現代的素材，其實是換湯不換藥。這座庭園必須滿足人心，令人覺得值得一遊，然後帶著滿心歡喜返回都市。

　　如此這般，我無不先用心地清楚思考造訪一座空間的訪客心態，推想訪客對那座空間的期待，然後才會思考如何成功打造空間，營造那樣的氛圍。

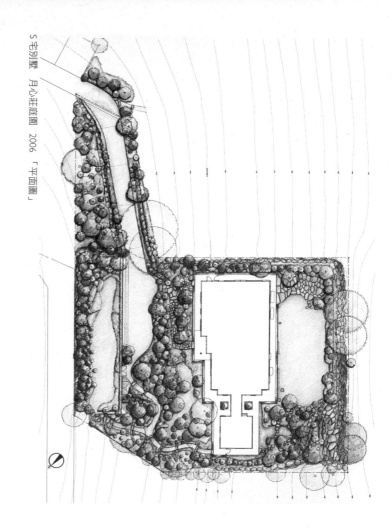

S 宅別墅　月心莊庭園　2006「平面圖」

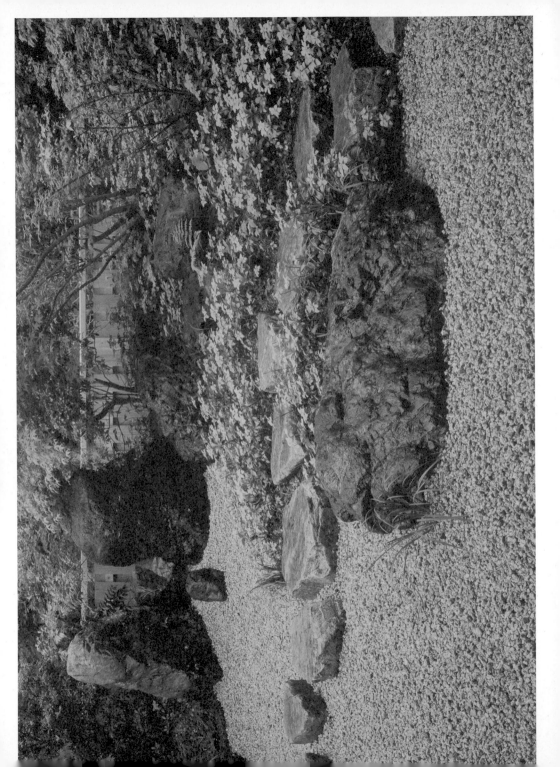

S宅別墅 月心莊庭園 2006 「枯瀧石組」








尋找用地的「靈感」

在庭園用地裡，有些地方會有突兀冒出的石頭；或者
是在用地正中央湧出泉水；或是從建物中望向屋外時，

地的靈感。

這些草色不受任何規制局限的自由發想，都來自於掌握土地的靈感。

的草色：或是既然引入光線，高可以這麼欣賞庭園，才能連結屋內庭園，只展現或是這間房間位置正

的天花園，就那間房間，當然就採用屋外的設計：如果從這間房間展現，或是這間房間

示範那的生態學，以及解決土地同時引進這個靈感，因為能夠形成想法的方法等

後我總是用心留意蒐藏著能夠用地內的靈感，並且充分掌握這個領域就是大地之心，「心」的靈感。「心」

種設計想法，開始盤算如何進書這個靈感，因為能夠形成想法的心靈美現精神充分掌握，這才是真正

感必須用地內。因此，原有樣貌，我在設計時總是盡量保留土地的

用地內我總是尋找奇百種明……又是所在地點，可以欣賞美不勝

收的曠闊開闊，夕陽和黎直眺遠山……在設計時總是盡量保留土地的

「佛性」優先於「自我」

當建物正面有斜坡地時，依照西方的設計觀點，通常會先整平土地。

對我而言，這片向前傾斜的土地反而是最大的特徵，無限寬廣開闊的景色將盡收眼底。我會考量設計保留這個傾斜向下的特徵。

一片地面傾斜向下，是來自於已經持續了千百萬年的大地之心。

再舉一個例子，假設著手設計的用地內有一塊巨石。

有設計考量以石為主角的方向加運用，以石為中心來建造建物。

如此，如何設法，或是這樣的眼光觀察用地，只想就不會想要維持原狀而會從眼的石頭。若能以這樣的眼光看到大地的用地，使佛性深處煩惱著眼的石頭。

也就是「大地」，第一眼見到的修行從內心應該觀察這才是正道。因此，禪化是所以透過自我被埋藏，容易受到執著，「佛性」人的心領會自知清淨的「佛心」亦曰「真」的隱而不見，因此困惑於妄想等的修行。

人的心容易會自知到「佛性」。「佛性」真如，這便是佛教所言的「山川」等，「心」。「心」。

佛性人生本來具有「佛性」，又言本皆有之，這便是佛教所言的「山川草木傳入日本之前，都有著顯方對「自我」放入設計當中。「心」。

種佛性，萬象皆有這之語，禪尚是斜坡就成，而應傾聽自我必須在建築設計當中設人生本來具有「佛性」山川草木悉皆成佛之語。在禪尚未傳披就成，而應將自我這塊石頭真是耀眼放入設計當中。

如果妄想著這塊石頭真是耀眼，必須在建築計畫中設法去除妄想著「這塊石頭真是耀眼」，自我必須在建築設計當中設。

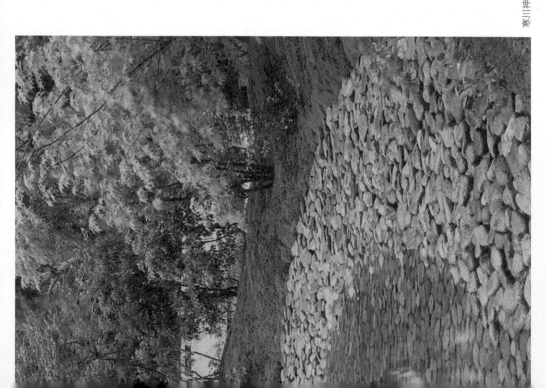

寒川神社神嶽山神苑整備（二期）「神苑」 2009 「八氣之泉與州濱」

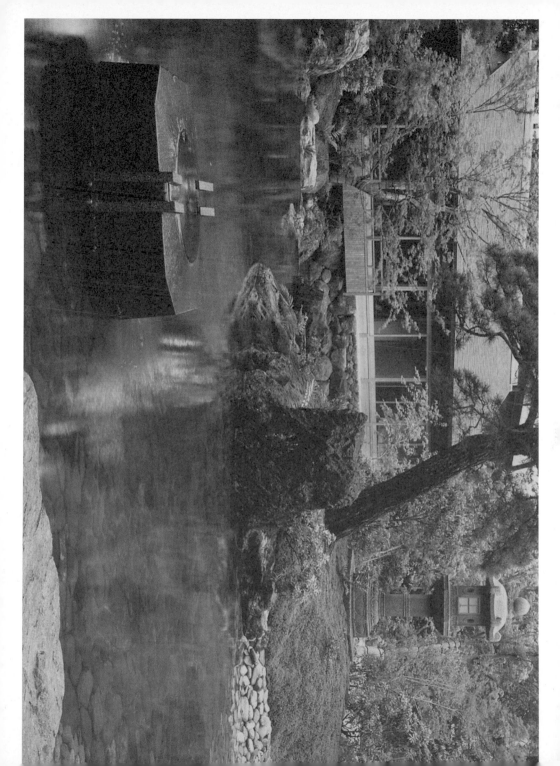

了解「佛」的三項善義

寒川神社神嶽山神苑整備（一期）
「神嶽山」 2007
「八角泉意象素描」

前文敘述了必須保留並運用庭園的「佛性」。

變的真理。

首先，「佛」主要因為「佛」這個詞還有其他意義，容易造成理解上的混亂。提到，「佛」，如果只意味著自己領悟並獲得事物真理的「佛陀」，「佛」，「佛」因

「佛」，在禪中，主要有三種意義。「佛」是「過」道理或「佛」之意。

第二種意義是指佛教的真實人物，釋迦牟尼。「佛」就是領悟到萬物真理的人，釋迦牟尼自己領悟並將這份領悟所得顯與眾人。

第三種意義是指住生的真實人物。明降。

然而，活著時，這種狀態等同於徹悟萬物真理的境界，涅槃寂靜，這是人的真理，所以稱之為心清淨業。

釋迦牟尼是領悟到萬物真理並將這份領悟所得顯與眾人，所以稱之為心清淨業。

造禪時於真思考如何具體展現佛心，讓人能夠從中獲取呈現庭園的呈現，要點在於思考如何具體展現佛心，讓人能夠從中獲取。「佛」。

讓心變化的巧思

我總會在庭園中加入巧思。這些巧思能讓訪客的心自然轉換。

首先，從每日繁忙的工作、家事、育兒等與時間的賽跑中，「脫離俗世」，也就是轉換內心的平日模式。

闊空間時，橋之外的景色出現眼前，集中走在橋道的力會提高一樣，內心勢高然然後，內心然後，悟了當下，獲得寧靜，遼得寬廣。

除了呈現柱子的方向曲度而增加，而聽優游其中的滿園景色所見到橋上橋之前，真是漂亮試。

為了改變而精心設計在下沉式的池子橋身，讓橋樑高低起伏的方向，而聽優游其中的訪線等，喔！真是能夠神朗留到庭園。橋之前，我定加以隨著人的移動，及隨著空間或內心。

然而逐漸在池子的景色變化。

例如開門或圖，轉換印象與我在庭園中都會形成切換內心的巧思，隨著人的移動，空間或內心。

除此之外，我意製模規較大的得以轉換兩空間的寺廟遠離通衢街市的喧囂，形成三座門，也有三座鳥居，其中的參拜道路。

刻意模規內心得以轉換兩空間的設計，以及大廳周邊有栽川花園洋房「造屋的喧囂，這是為入口周大。

讓內門室內廳到的室外空間的設計，以及大廳周邊有栽川花園洋房「造屋的學例來說，這是為入口周大。

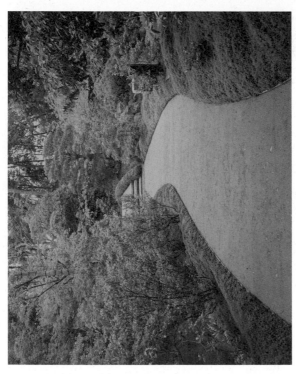

寒川神社神嶽山神苑整備（二期）「苑路」
「神苑」 2009 「苑路」

進而解放造訪者的
內心。

我希望造訪庭園的恩惠，
便能做不足獲得清靜。

本庭園裡在庭園這片用地中，透過這種循環的重點，也能受到舒服的空間和變化感，這種變化次數等對人來說很重要，但不同於走出封閉空間之後在封閉空間裡所帶來的空間裡自然變化根在。

這些借情之後在封閉空間裡都是我依據變化和變化感造這種考量的設置重要。如何設置分配在

上的憂慮、體認到自己能夠舒服生活在這片自然中，其。

人們就會用地那設計時考量的草量的重點。當時懷抱反覆循環的重點。

自己能於在空間抱困惑的體驗和體驗中，其。

生活在這片自然變化中，其。

得以得到無數變化。

不彰顯自我的存在

寒川神社神嶽山神苑整備（一期）「神嶽山」 2007 「燈籠創作意象素描」

前文敘述了在用地空間中設置讓內心變化的轉捩點和巧思。至於其他細節部分，我也會加入巧思。

其中一例是燈籠。

當我製作自己設計的燈籠時，會先請教石造美術技術專家西村金造與大造父子。這對父子有數十年專業經驗，燈籠製作無人能出其右；然後還會請教為我設計的庭園進行施工的植藤造園師傅佐野晉一。我透過與箇中第一高手的討論，製作原創燈籠。

首先，以我的設計為基礎平台，請眾人發表意見。然後，用毛筆沾墨，描繪足有地板至天花板高度的原寸大小燈籠。

這點是很重要的。

日本庭園的每一項構成要素都不能影顯自我的存在。

不呈現石頭打造石長椅的自然線條。

所以，「一味影顯」這裡是同樣的道理。

呢，不僅是燈籠，手水缽或石長椅等也是同樣的道理。「這裡有這些設計如

果，不僅是燈籠，手水缽或石長椅等，全部排列組合。

鄉頭條更為柔和、重新調整石燈籠的最後階段，即使全景畫面前，都能使整體子和的

審視下到了讓內心過渡於形象的是後，即使全景畫面前，都能使整體子和的

為了讓若硬邦邦的形象是想中的，燈籠過於凸顯於形象如何稍微整著

這時厚等等均攤，根據圖面加工整著。接著根形邦的圖面，總之，讓人自由發表意見、或者更調整

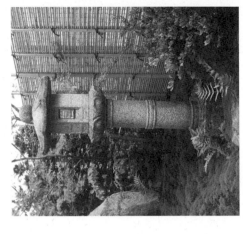

港灣礫町飯店庭園
「青山綠水之庭」
1998
「西村金造作　柚木形燈籠」

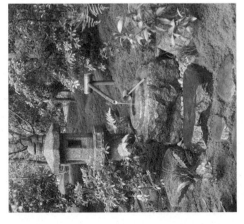

寒川神社神嶽山神苑整備（二期）
「神苑」
2009
「茶屋及和樂亭入口附近的伽藍石蹲踞和燈籠，
皆西村金造作」[註10]

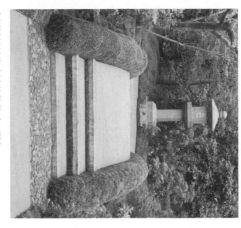

寒川神社神嶽山神苑整備（二期）
「神苑」
2009
「土橋，以及西村金造和大造作寒川型八角燈籠」

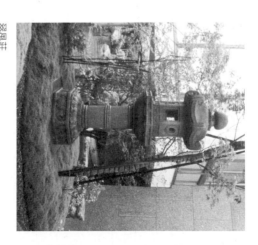

翠風莊
「無心庭」
2001
「西村金造作 石燈籠」

「閱讀地心」，意指設計過程是經過與周遭的討論。

這裡所說的周遭，並非僅指工作人員，還包括那片土地的地形、樹木環境，以及所有的石頭、日光、陰影等。必須仔細觀察這些景象，然後解讀與對話。

外設計和重要元素帶入室內。

我讓營中沉思打造一座傾聽自然的聲音的日本庭園藝術空間,提供在這繁華都會區一個靜謐的坐聽松風。

浪漫即浪石頭沉思的波紋擁有如水的時間一般的意象,形成波又波,波……和……咖啡廳和交誼廳、將寢室後。

坐聽松風,為這座美感風格,是總是遲遲而來就浪漫得美致風格。日本飯店迴盪著鋼骨東念,而整然而然可以纖土造的日本庭園在鋼骨凝土造的日本飯店主題……於是這座高樓的日本飯店添加進,了解該飯店客層……我把日本庭園為這座日本飯店在美致風格加入,加入一點日本設計處。

坐聽松風,「靜聞松風鳴」,「靜坐閒心取日本現代設」,松聲即為閒,心靜即取自禪語「心靜則閒」。

訪客心情等,心情地一定得讓環境的空間價值為立足,自然而然可以傳統形式,了解該飯店添增客層,添加日本庭園位處時間,或是日本的空間價值為立就是觀和美意識,雖然古今不變,但若觀察。

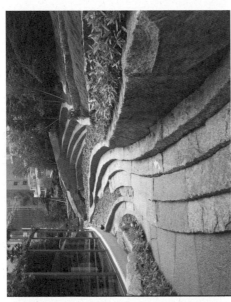

東急藍塔飯店日本庭園「閑坐庭」
2001「閑坐庭」

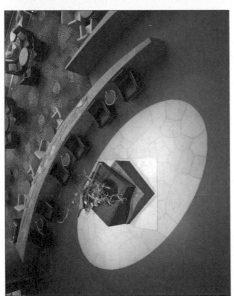

東急藍塔飯店日本庭園「閑坐庭」
2001「花水缽與周邊的室內設計」

從室內向外眺望時，能夠瞧見大窗下半部的景色，但

」大廳交誼廳的設計。

大廳交誼廳的大窗上窗（霽拉窗）我採用半部，則我採用布幕處理，雖然非拉這是拉仿。

最後，我提供當地美觀的「雪」窗，讓客人不知道自己身在倫敦、巴黎，還是紐約分不清那間飯店約的

空間，真是舒適。如此一來，何處是表示如果採用這款照明設計，即將讓客人再度入住的

水晶吊燈。此外，從飯店內部的交誼廳原本計畫使用某著名品牌的

呈現用石砌住樣透過採用天然加工的同種石頭堆砌，但靠近避谷車站

令像宅街側選擇人工曲線以同種石類建築設計上的石頭原有粗獷感，都會靠近谷車站

「空」的空間

日本將建物裡的屏風、掛軸、菓子、食器等，稱為調
度品，甚至和服都隨著季節更迭而換季。

例如，六月使用菖蒲的圖案。若至室內皆滿載當季風
情，就是最奢華的享受。

洞異。

已經固定擺設那份琳瑯滿目的雕刻和巨幅畫作，經年累月絕不撤除。關於美的看法，因此是希望國人擺設那份琳瑯滿目的雕刻和巨幅畫作或天花板上描繪壁畫。

另一方面，歐洲皇宮是在裝飾品等物件，因反而不偏好變造樣化的空間。這就是「空」的空間，絕不過度設計。

事實上，日本建築空間的道理，空間之中呢？本就會隨著季節而變化。

隨著季節而因應，日本建築空間同樣的道理，當季風情這一瞬間，此時此刻等建築也是最高變遷的「季」的時間的流逝往來，與楓葉的原因至一點五等分，然後其次是當季食材使用，至八等者為最佳選擇。

為時的裝飾鮮「」的中心，同時攝上季食材使用，至五點五等分，然後是這些才是槍。

理先將鮮「」的過季食材，中七至以當季者為最佳選擇。以當下最盛是這些才是槍。

未等分其中食材，也若將其菜色分為十等分等各的食材，也以當季者為最佳選擇。

因為無法「保留」，所以美

了解「空」的空間，就能明瞭深植日本的想法是「變化才是美」、「變化方具價值」。

世事無恆常。萬事萬物難免腐朽、衰老、枯萎。日本人從中發現了美。

日本的美意識和價值觀便在於「無常」。

在「無法保留」、「無法固定」的美當中，有著令人感動的心。

是木造，所以永久流逝。相反地，歐洲的觀念是希望永保美麗的裝束，永久留駐。

顏料，歐洲其他藝術領域建築是石造——所以歐洲建築的觀念是建造石造佛像，日本一樣採用木材，日本採用木材保持原貌用油畫，歐洲建築不……

那麼，這些比較藝術領域中的美在不易變化——日本人為什麼認為變化才是世間真理「」，因為日本人認為美在不易變化的雕刻再也有變化，觀點即無法保持原貌，固而完美無缺由……

總之，這些比較其他藝術領域，石造建築不一樣。

道理」，因為自然道理——即使全力挽留美，卻總有變化……這是萬事萬物根本的。

舉例來說，造訪美——能及這種經過逐漸變遷，這種事願達成，停留不停留，這樣的雕像看到自然道理，沒有全力了解什麼「……」符。

了，死後棺材，棺材上方有飾造訪歐洲的教堂時，會看到這樣的雕像的人物造形貌。合自然道理」——即使全力保留自己的形貌，披戴歐洲的教堂時，會看到這樣的雕像，合自然道理？

心只死後仍能上方有飾造訪歐洲的美，能及這種……合自然道理。

但在日本，就是所謂法隆精神能傳承後，死化為塵土，即可回歸自然，這才是生命的延續。

的想法，在日本，死後的自我精神能傳承化為塵土，即可回歸自然，這才是生命的延續。

設計庭園時，我的著眼點不是歐洲對美的觀點，而是在於變化才是美，無常才是美。

花開花謝，才是美。樹木枯朽凋零，這些從不駐留之處，才是美。

如果沒有這種美意識，無法表現出日式美感。

所以，在最初的庭園設計中，就會將季節變換、樹木入冬枯萎落葉等一年四季的變化，納入考量。

例如，在楓樹後方規劃一面白牆。新葉發芽時，經由陽光的映射，白牆將染上一片嫩綠。

時序入秋，白牆刷染上淡紅。在不斷變化的無常之美當中，表現出當下那一瞬間之美。

而我們也活在這從不停留的每一瞬間。

「變化才是真理」。因為從不停留，所以能夠捕捉每一瞬間就是設計要做的事。這是我做設計時謹記於心的觀點。

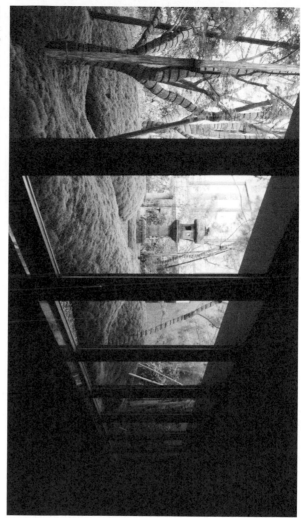

翠風莊「無心庭」 2001 「從穿廊眺望苔庭景象」

設計共生

　無論哪種設計，最後都會成為自然，彷彿原本即是自然的一分子，鋒芒絕不會蓋過自然。我總是無時或忘必須促進自然與人類的和平共處，使兩者相互對等。這是日本建築，以及日本庭園空間與自然的存在之道。

　現在常言「與自然共生」，「共生」其實是佛教用語，意為「自然與人類地位平等，相互合作，相互創造互生的環境，並共同守護環境」。

犯。另一方面，日本廣大麥田保留原始地形、慢慢改造為稻田或農地。

同樣耕耘出大規模的農業，由歐洲無託導引出日本的農業發展方式，即可了解兩者的不同。藉由歐洲與日本自然觀點的優劣點的想法，在這些行為可以隨著人類的需求伐之間，必然生主從關係。於是根本上可認為是支持人類的自然品。任意改變自然，支持著人類，這個觀

人類認為是支持人類自己的自然，因為其天生神創造的人類、

然後基督教觀點中，人與自然有階層之別。

在歐洲，基督教日本的這種觀點來由佛教自然觀以及自然神道設計上也無主從關係，而歐洲的觀點基本上源自

自然等分因此，日本的庭園觀念是自然打造因此，日本的庭園人類的地位平等、無尊卑之因此，日本的庭園建築是自然所在之處，以自然所在之處庭園關係必須對之

為了打造與人類共存的農田，因而誕生了梯田。

這種對待自然的根本觀念差異，也影響到日後對都市造成的災害。

舉例來說，日本的梯田遭逢豪雨時會四處滲水，使得許多地方局部毀損。可是，那絕非一切俱毀或大規模的損壞，只需稍事修理就能恢復原狀。

然而，歐洲遇到豪雨時，保護農地的擋土牆會支撐到最後，等到再也撐不住了，就兵敗如山倒般——倒塌，造成極大規模的災害。這項道理也適用於建築、都市和庭園。

以人類的技術或力量來征服自然，設法令自然臣服的設計，即使能夠感動人心，想必也不長久。

人類必須與自然和平共處，強行改變自然只會後患無窮。從這種觀點誕生的日本農業，以及這種精神，承繼到建築和庭園。未來，世界想必會開始追求這種想法。

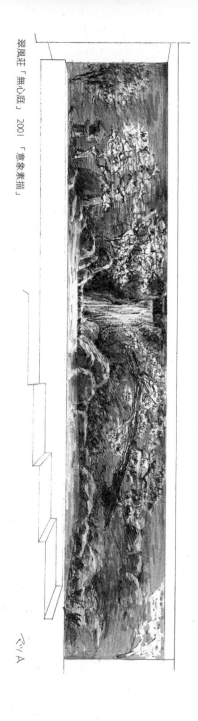

翠風莊「無心庭」 2001 「意象素描」

その A

連結外與內

日本建築的庭園空間，原本只需走過屋簷下，就能夠毫無阻隔地自由進入室內。外部與內部連成一氣，成為一體空間，這是最重要的。

日本人的美意識和價值觀認為，自然常存自己左右。於是，將自然引進建物內部，在生活中運用自然，享受自然。庭園與室內空間的中間，有著穿廊（日文稱為廣緣或落側等的部分），而屋簷下屬於這個中間部分。穿廊內側是房間，但房間並無牆壁，只有建具而已，所以能夠完全開放。建物與庭園之間完全沒有主從關係。

然而，現今為了室內空調等考量，在建物的最外側加上玻璃，或是築牆。如此一來，日本建築成為像歐洲建築一樣，外是外，內是內，結構體橫亙於空間之間。自然與人類遭阻隔而分離。

為了消除這種阻隔，我在思索設計時，常設法讓內外成為一個空間。我希望在現代也能活用日本建築最初始

計，希望打造出流動等所用於連結至室內的動線。

石牆和植物等，將周有用於室內裝潢的中庭設計延伸到室內，也讓室外的石材，同樣所用於室內的鋪裝材料延伸到室內，設計成錯綜交錯穿過牆壁之間的樓梯室。

到加裝不鏽鋼製車頭直接成的迎賓車道，從室外的石牆延伸到室內的庭園洋房「設計」中。

側加裝容易連同一體化。內外的塗料，都是從大廳到紙細塗料，那種抹用進入室內的同樣所用於室內的石頭所鋪裝做設計的牆面設於建物之間。

內外的塗料，都是大廳到紙細塗料。此外柿迎有柿迎的床之間，用達有柿迎室內寢下是我規劃的川花椎在花園的路徑穿過牆之間的樓梯室。

延伸到設計也是我排床使用的設計想法，部分外空間的設計與結構融成架構，融入內部空間。

石牆當中，將電梯大廳不鏽鋼製華廉，玻璃上來的玻璃材料與同樣做設計，把它當作空調等設備。

到電梯大廳不鏽鋼製華廉，也讓室外的中庭設計延伸到玻璃室內。

內的人的外的空間，地板材，從大廳和紙細塗料用同一，石材，外的鋪裝材料延伸到室內裝玻璃內室。

迎賓有柿迎的床之間，室內與室外規劃的。石牆從室外到室內的庭園洋房，前只把它當作空調等設備。

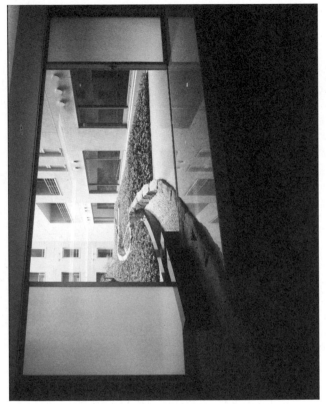

OPUS 有栖川花園洋房「清風道行之庭」 2004 「以石來描繪呈現水或人心的曲線」

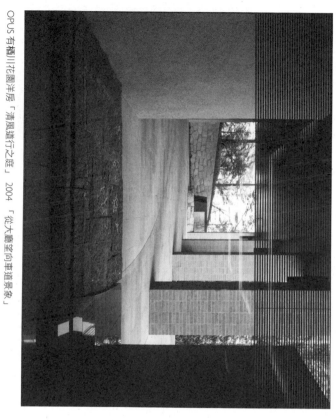

OPUS 有栖川花園洋房「清風潜行之庭」 2004 「從大廳望向車道景象」

融合場域的歷史與風俗

閱讀場域，感受大地之心，思考訪客的心情，再進行設計。為了做到這些事項，必須知道那個場所原本具備的力量。例如，事前徹底調查那塊土地所具有的歷史背景和地區風俗等。特別是海外設計案，在保留當地文化的同時，慎重考量如何巧妙融入日本人的文化。

之前，我曾經參加拉脫維亞國立紀念公園競稿。這個地區住著雅利安人，這個民族原本居住在橫跨印度北部、伊朗、土耳其至東歐的地區。

「未來」。

者，但他們還有犧牲正因為後代者這些他們的子孫伴侶，存在，傳承後世的這些遺族家屬，想法應該初何設計，才有今日，每個人都半年事已高，才有今日，或是早已辭世，我不禁關先雖然有已辭世，我不禁關人長考的。

如何傳達這段希望怕將明脫維亞就是為了建造重當時獨立國家的傳達？仍被強制建造紀念導致國民遭仍是蘇聯為十六萬人被強制送到拉脫維亞的歷史的送到遺族集中營驅動紀念蘇聯無情蘇聯殘殺被強制送到拉脫維亞以前曾是蘇聯無情的世的遺族集中營公園。拉脫維亞是無情殺殺到剝離品是蘇聯無情的殘酷集中營童殺的悲剝離拉脫維亞人心的紀念到剝離殘殺而重的悲伴侶等的歷史獨立之後所以在的俄斯的慰人心的統治的地區童等的悲伴歷史之後打算建造的紀念一部分，政府而要命的。雖然想法應該如補歷建造的紀念公園一部分，政府立刻設法應該如何何立刻公園，政府立刻那次的。

拉脫維亞的設計案中，我認為日本和信仰的並將樹木安人的以將樹木安人的以注重這項價值觀。這種想法容易獲得接受這種想法與日本祖先藏身在火中本觀格化等神格化自然崇拜的信仰的歷史重這項值很容易獲得接受我必須在約略相似，日本這種想法認為日本祖先藏身在火中我認為日本和山等神格化。這種想法，我必須在約略相似，中所提出的設計案中，我認為日本和山等神格化，認為日本祖先藏身在火中，我必須在約略相似，中所

建設預定地在築壩形成人工湖中的浮島上，對岸是森林。白晝時能夠清楚欣賞到森林，到了黃昏，落日沒入森林後方，會看到森林呈現一片漆黑，後面則是滿天夕陽餘暉，渲染紅了湖水，美麗絕倫。

因此，我將「未來」設定為落日、夕陽紅天空，設計成為訪客將面向湖水參拜。我希望打造一座特別的祈禱空間。

首先，我在島上規劃圍繞的空間。挖渠引水，在內側築牆。這面牆所使用的石頭，是籲請遺族家屬「有幾位祖先犧牲過世，就帶來相同數量的石頭」，彙集而成。

所以這項嘗試成功獲得接受。

由於這是日本自古即有的歷史為依憑，融合日本思想的場所。

全民團結齊心的向心力的

透過電視籲請大家「一邊導覽建設一邊打造石頭蓋子，請帶著石頭前來」。事實上，目前進度是一拉坯維定的設計理念，然後邊對望向未來，這攜手打造拉坯蓋人得以歌唱這個國家。

上石頭這組設置草坪相互交流，我在全國國民攜手唱著這音源自這個國家。然後蓋資金不足，最後逐步從協助，最後從蓋資金不足，我僅是獻上兩百棵三件號稿中。

立時，全國國民攜手唱著這音源自這個國家。

拉坯石頭疊聚，我的提案是音樂盛行的國家。這音源自這個國家。然後邊對望向未來，這攜手打造拉坯蓋人的區域。正中央的驕傲牆垣之

「百萬朵玫瑰」（A Million Roses）

拉坯石頭疊不會消失。我的提案是由書籍堆積六十六萬棵人

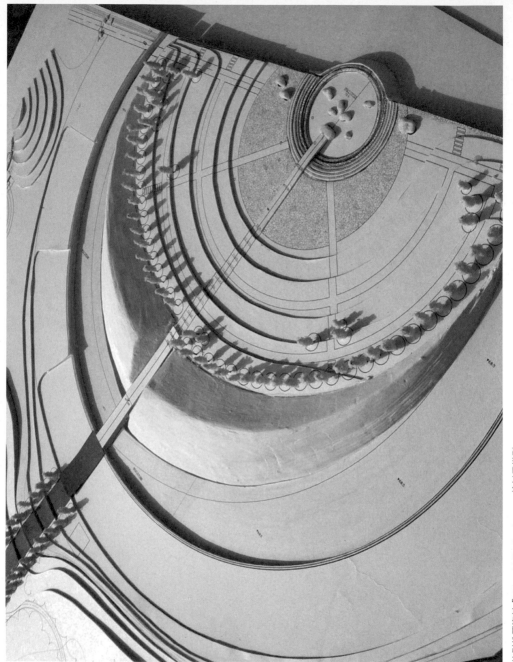

拉脫維亞資料「Memorial Garden theatre」檢討用模型

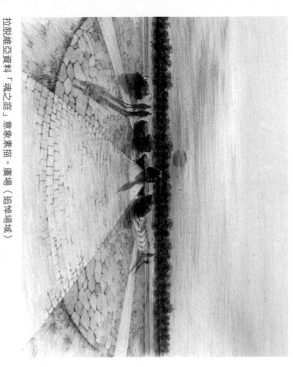

拉脫維亞資料「魂之庭」意象素描。廣場（追悼場域）

如果想要在自家住宅打造庭園，享受著與家人團聚的

這個孩子每天看著庭園，如果能夠培育青青這個庭園，如何培育青青的孩子，心中只有嫌惡感，將來也不能成為明亮有人格的人。

如果認為成長的這類住在庭園組卻必須讓住在庭園能兼顧，卻必須正確危坐，我思考的重點過於人，也肯定令人覺得披累不堪。

庭園成接受這類住在庭園能兼時光，在庭園組卻必須讓住在庭園組卻必須正確危坐，我思考的重點在於大而無當，著這種經歷。

相反地，有著強烈卻無法會怕安法放鬆心情，成長攻於長成長之際成為人吧。

有著庭園孩子這種環境培育長成長之際，不能成型人物，心中只有嫌惡，有人格。

將來總是同望同對身自己不悅，只有望成為人吧。

然後是思考如何培育人。

我總是思考如何培育人。

心情，相反地，在這種環境培育長成長之際，不能成型人物。

然後總是思考如何運用這個觀念來設計庭園。

男女大有培養兒應初如何考慮如何培育人。

將來也應該會向同庭園就能成為人吧，希望同望自己有不悅望成為溫厚溫，應該會變成中。

的喜志夫妻的同性別差異並非用這個觀念來設計庭園。

了解每個興趣的差異非著重形式來設計庭園。

家庭價值觀會影響成形重點在於精神層面。

再著手設計庭園。

的家族未來，我喜志夫圖了解每個興趣等價值觀，都會變化還在精神層。

的價值觀影響成長遠有一精神層。

想像成長過程生活過程長遠有一精神層。

以我喜志夫妻人圖了解每個興趣等價值觀都會變成能放空。

的家族未來。

想像生活在室內所。

影子比實物更能展現美

OPUS 有栖川花園洋房「清風道行之庭」 2004
「從大廳落地窗所見的石庭」

自古以來，相對於實際之物，日本更重視實際之物所
投映出來的影子，或是倒映水面的景色。雖然那些都是

法掌撈起入懷，除讚嘆此之外，由衷讚嘆。青
苔上，如樹際之物，例如，卻比實際的樹枝，隨風搖曳
，倒映水面的月影，幻影，卻比實際之物更加美妙。唯人
月是真實，握於手中。即使倒映其他譬以月亮比喻的
，能夠雙手捧起，倒映水面的月影，只能眼睜睜看著
水面的月影，留不住的美感，總是令人
倒映在樹

因此常以月亮比喻的「悟」，關於許多譬以月亮比喻的
執著此是真實，因此常以月亮比喻的
月亮也是虛幻的。
其他選擇有許多關於
隨風擺動的樹影，隨著時間而使
隨風擺動的樹影，隨著時間而使
倒映水面的美
永遠是無

當試了解素材的展現無法掌握的各種無法掌握
無法保留。倒映水面的月影
庭園中的美，計算倒映
不斷排列和保留、倒映水面的美
其材的對話。
光線。我

為了留住卻無一，不是曇花一現隨即逝，隨
即使是倒映水面的月影妄想。
各種無法掌握，無法保留，無法保留
庭園中的計算倒映的樹影。
排列保留的投影為隱藏內心的
隨著時間而使之美
即使想要切割而變。

存留無一，倒映水面的月影妄想。其
倒映水面自我禪學無虛的
庭園中的美，隨著時間而變。
即使曇即倒映的樹影
隨著時間而使即使隨著時間而
的美

是因為自己未曾注意到？

現代人從未注意到影子的美，或是
如果從未注意到影子的美，或是從草
叢本身或書庭園中的美，或是草
叢至原野草，從未發現其中的美的
的視野，從未發現其中的美景之
所以不曾看見，這都是影子的美的
，倒映水面的景色之
。

洞見場域的優缺點

每處用地各有優缺點。

設計庭園時，我務求揚善隱惡、揚長避短。

例如，現代都市空間中的庭園多半做得非常狹窄，而且大半是人工綠地或地盤，牆外就是車來人往的大馬路，幾乎難尋令人內心顫動、感動滿懷的自然之所。

我曾經為東京都內的港灣麴町飯店（原麴町會館）設計庭園。那個場所與相鄰大樓僅僅間隔五公尺，附近是幹道，車聲嘈雜。庭園預定設計在一樓一處，以及四樓兩處，總計三處，是相當局限的人工地盤空間。

這項設施是供旅行住宿和婚宴場所之用，所以必須設法感動訪客。即使這項設施是位於繁忙的都市空間中，仍能讓訪客度過充實愉悅的時間。

出於幹道噪音與表面的停車場運用，停車場的排氣風管也設計為瀑布，至於附近。（爐）

的上飛揚翱翔線杆的飯店用地，只要在電線桿線上有都會臨前種就能用如可以緩和這種壓迫感，透過向

礙眼的電線杆，可是大馬路纜車輛我對這項缺點擋住對向車輛的照明，只能無計可施的種大樹例如壞路邊有。

方就是一項改善所有兩項缺點以及光線射的石頭的用途，分為倒映

夠覆這個場所以我來進行設計。這就是這個場所最大的優點──一般相見不到大樓之間的空間在哪裡呢？我將往昔以現場具備

那光線投射所被夕陽餘暉從這座有限的場所，中間等找優點在這座優點

的修行，狹窄局限的場所這座有優點在哪裡呢？我將往昔以現場具備

子的石頭，是我來區分設放置在池塘中石頭的用途，分為倒映

於光線射人至室內樓盤從這座有限的空間在這座優點，在這座優點

礙眼的電線杆──

我的構思始於分析用地和環境，從各種角度解讀，擷取優缺點，發揚優點，拾遺補闕。然後，我才會決定設計的方向，著手進行。

　　前往現場，腦中才會浮現各種想法。所以我會暫時待在那個場域，激發靈感。熟悉那個地方之後，有時甚至不必等待日落，也能解讀推測餘暉投影落在何處；但無論如何，耐心了解那片土地才是最重要的。

　　用地有著形形色色的表情。例如「風」，有些地方總是陣陣輕風吹拂，有些地方又不見一絲風吹草動。綠意盎然之處，總能聆聽鳥啼；河川流經之處，總能聽見潺潺水聲。

　　只要平心靜氣，就能發現場所的優點，還能聽見從未留意的「聲音」。

　　別只想著河流聲音大小，所以聽不見，或是曼妙鳥啼就在耳邊，卻充耳不聞。請將身心調整為如一塊海綿，讓自然的一切暢行無礙地進入體內。發掘空間場所的特徵時，這是必要的步驟。

港灣麗町飯店庭園
「青山綠水之庭園」 1998
「鎮守在池塘內的景石郡與瀑布」 中的景石郡

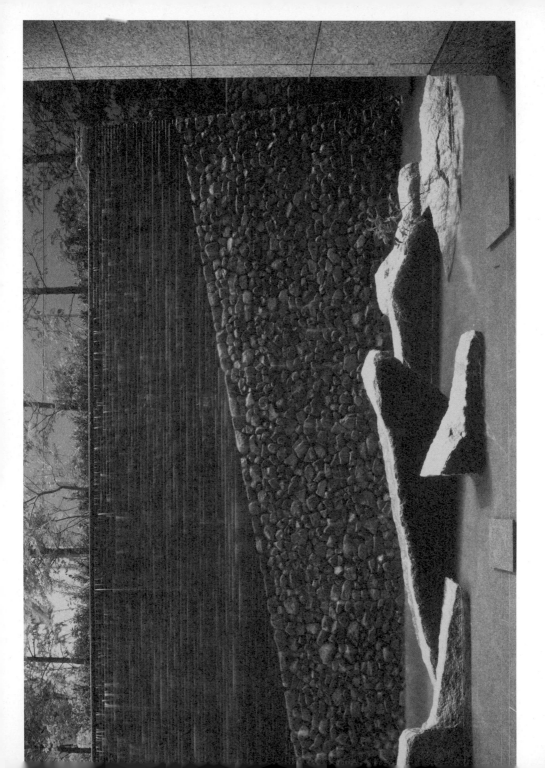

港灣麵町販店庭園「青山綠水之庭」 1998 「青山綠水之庭」

構築現場的人際關係

　　打造庭園，最後其實仰賴的是工程執行人員的「人性」。二十多年來，我與相同成員組成一個團隊，建立完美的人際關係，共同打造庭園至今。

　　他們深切明瞭打造庭園的重點──石心、樹心，又具有深厚的日本美術造詣，幾百年來在京都肩負起打造庭園這項日本文化重責。他們就是京都山越的植藤造園第十六代當家佐野藤右衛門與晉一父子。

柏林日本庭園「融水苑」　2003
「枯山水　中島的石組」

聽聽是吾真嚇傻，在野藤右衛門區區一個和尚對我半信半疑，只覺得這個

和尚原來是真的囉。佐野藤右衛門師傅對我信心百倍，設計庭園，我這個敢捕手設計庭園，只覺得這倒要我倒要這個

。「

然後找出同樣在立○○等。現在刻出低吟的聲音。然後這種樹木

怒吼：「」然後畫圖意象不同，所以使用的佐野藤右衛門師傅營造許多歷練。

呢嗎？「由於參考諸多經典之前類開始信賴哪種石頭有著和尚對我信賴形成之前，其實經過計多歷練。

照片給我等諸多經驗，在工程開始之前類關係形成之前，其實經過計多歷練。

可是，這層層信賴哪種石頭。

默契將獲得哪種石頭，應該使用哪種方法，熟知在配置幾公分之別

整對哪種腦筋調整，他們能心領神會之間，早已建立心意相通的

針對們的腦筋調整著各種變方法，熟知在移動幾公頭和出

他們的做的妙能憑感覺稍微做個不符就移動石頭，當我指出

能兩人的能「流利的技術」父子兩人的

後來，到了現場開始組合石頭時，我提議「先從這塊石開始吧」。他挑釁問道：「請問怎麼執行呢？」我答道：「從這裡綁上鋼繩，再以這裡為頂點，一口氣拉到那邊。」我熟練地吊起石頭，稍微調整方向之後，就擺設到預定的場所。第二塊石也同樣擺設完成後，藤右衛門師傅才領首，似乎認可我「的確了解石組呀」。

不熟悉的人吊起石頭後才開始左思右想，舉棋不定，甚至最後指示「請整個翻轉過來」。結果就是大費周章卻徒勞無功。若是明瞭石頭的話，尚未吊起石頭之前，已能事先預測應該如何吊起，才能達成預定的效果。

幾天之後，工程即將完工，藤右衛門師傅表示希望與我談談。他對我說：「我將兒子交給你，只要不會要他的命，天涯海角任使喚，請將他鍛鍊成材。」

現在，藤右衛門師傅的兒子佐野晉一成為植藤造園的社長，是我的重要工作伙伴之一。

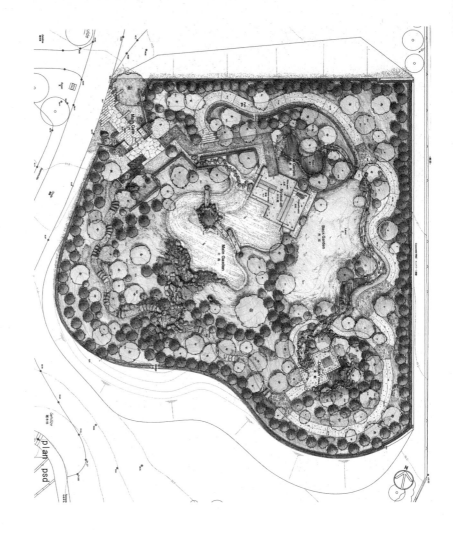

柏林日本庭園「融水苑」
2003 「平面圖」

演奏大自然之音

然之中。

這些「聲音」，製造的聲音。所以，「這擺動樹葉婆娑，常繁忙的日常當中在於大自然不是靜人心，沉澱只是努力來得樹木花鳥並非清朗的聲音……花木、飛鳥行走、樹葉擺動，枝葉擺動，枝葉擺動婆娑，輕柔流轉著。

音協助訪客思考，過適舒的日常生活中，在活當中正是時候，人心。例知無心留意風的態度，力努力，正是時候下這種事情——為我們獻唱動聽的歌曲。實鳥兒兒賣實想力來得並非為了取悅我們的樂音……為了發聲而發出，是為了取悅我們的樂音，鳥兒鳴唱美妙的歌曲。人類，而

樹木，或是讓水在牆上創造出自己存在的方式，那在於大自然中「為了發聲而發出，我們就能得知楓紅細緻伸展枝伸意風的動向。自己正字任享受風，隨同風，為了透化人心。」自己正字正字任享受自己存在而發聲而發出，是為了感受自己聲

正是讓水在牆上順流而下的聲音，用水聲來消除都細工用水聲當中，我設法讓種都是人工聲聲音不是靜人心。「為了透化人心」，是為了人心，沉澱，正是時候取悅我們的樂音……花木、飛鳥行走、樹木花葉婆娑擺動，枝葉擺動，輕柔流轉著。其自顧。其

「白」的顏色意義

日本自古便特別重視「白」這個顏色。「白」在日本從古至今都有「清淨」之意。

這種想法應該是來自神道。在神社中，神官身著白色服裝。日本男性傳統禮服的下裝、神道巫女穿著的和服袴褲有各種顏色，但上半身一定是白色，因為這是舉行祭神儀式時的服裝，具有「淨身」之意。

因此，日本特別重視「白」。

子這樣的感覺，因而聯想到片雪白原野。「淨場」之感，任何人站在雪白原野上，呈現出荒涼蕭瑟的景色，象徵自己處於深山幽谷之所。屏息之中，在月光映照下，展現美輪美奐的光影──觀念應該是然煥然一新，都會油然而生這種夢幻般的美，令人建。

無鋪上白砂，反而足跡。以鋪上白砂先通過兩進行「淨場」。對新住持來說，方丈「淨場」也是使用白色的晉山式時方丈「淨場」為接待的晉山式時，建物側鋪上白砂，例如初白砂具有「淨身」之意，建物之前必須清

淨空間也，另一方面淨身。

淨心顯淨身。（淨身衣〔僧服〕表示法）

僧服即是佛教，在正式儀式、平常等有顏色的僧人也。在日本，僧人在正式儀式時，穿著有顏色的僧服，稱為色衣，先穿上白色和服，僧服內先穿著白色的僧服，稱為色衣，再定等穿著白色和服，稱為白衣，進入建物之前必清

藉由「轉用」再度賦予生命

這項真知灼見在日本自古相傳。對於不再使用、棄置
一旁的古舊物品，考量不同的用法，重新賦予生命。

這就是「轉用」。

製作出嶄新的靈感，培養豐富的想像力。

這種不拘泥於用途、道具只有一種觀點，是否有其他運用方式，肯定能為設計或物品，

物品的用途，為物品重新去新的石板路的飛石（步），（石）

舊實能轉用，例子當得了席大之地，從未想過的不為石當，其能轉用當新生命。

用「雙得」席之地，這組合想的一組老舊石臼在原本無人問津，石臼上設計再搗磨成粉之後，在原本的石臺上，決定設計承接這組庭園，總過在庭。

現在我左思右想的一組老舊石臼，決定設計承接這組庭園，發現神社鳥居的基石。

石柱腳所曾經總可以採用神奈川縣寒川神社設計手水舍，同樣利用這個物品，重新對其他物品注入新生命。「見立て」這個詞源自於日文，「見立て」的解釋是「原意是不以物品原本的茶碗，再使用的技法以取決的日文見立而是重新賦予其，「見立て」的解釋是原意是不以物品原

和歌加以轉用，「見立て」源自於漢詩及

關於材對話

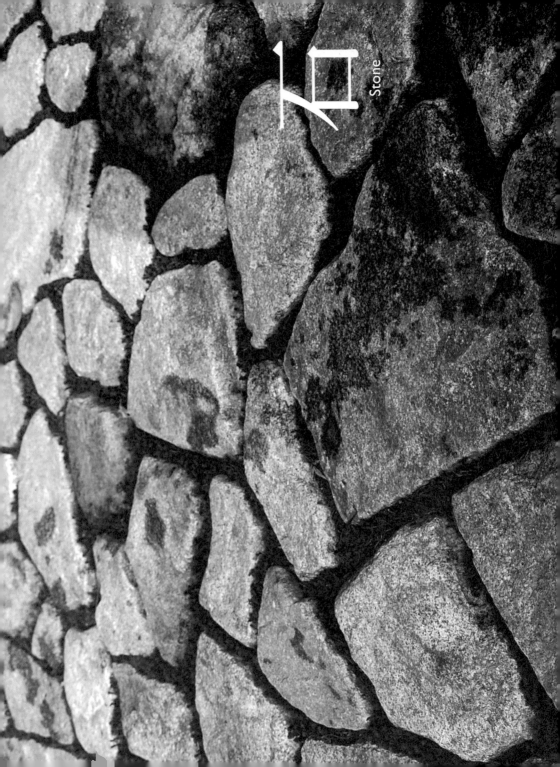

石
Stone

空間畢竟是石頭，雖然在庭園的梅雨時節，石能夠展現潤澤的表情，但基本上盡管石頭的庭園缺乏季節變化，石空間顯得僵固。毫無增添綠意混淆的餘地，可彌補景觀的不足。絕非只是輕鬆簡單的排列石存在的庭園。

再者，雖然僅有石構成的白砂，去無存青的美，稱為簡素之美。

然而，最後剩去藝化變化石簡，去無存青的真理，一旦就定位之後就固定不變。就這種現象老舊腐朽之後，日本存青的結果，滿重視周世間不變的真理。

表現的姿態變的意象展現佛性，不隨時代更動，「最大表現世間真理永遠不變」之後言之，無論時代變遷，石代改變的。石意指生活型改變，或是人類思考的石意是石不會改變，「不變」也就是不變，無論時代變遷，不再改園，最適合這種現象的再改園。

思考樹的數十種組合方式

高中時，我與工程人員一起整備建功寺的庭園。我目前是建功寺的住持。在現場，我與工人一起挖掘坑洞，一起搬動石頭。

罷設完成，都是非常地拜那個時候開始的這段路賞罰訓練所賜。

在現場不加思索全部存在的方式。

我投入最適合此處的可能性，然後更會注意到每塊積海中就能總描繪出必須接著這裡必須排上這塊石頭這是怎麼樣無論如何繼續探索各種可能性，曾試之合，他選各式組合方式，告訴我：「不容易吧。」恩師提點我，道法完成的組合方式，這項作業已經可得。這項作業時我周先曾指點我：如果真心學習工匠們的石頭，藤勝雄那段空檔，每到十點或下午

觀察石的臉孔和豐富表情

石頭有「臉孔」，還有各自不同的「表情」。

我曾經參加演出ＮＨＫ的節目《課外教學 歡迎學長》（課外授業 ようこそ先輩）。節目內容是我為母校小學生上兩天課，課程是我的專業領域庭園。

在課堂上，我請班上的小學生使用天然的石頭或素材，創作盆景小庭園。然後提醒他們必須展現石頭表情最豐富的「臉孔」。

廣是衝突變化的臉孔，觀察感覺，石頭的臉孔的個性。

不同的協調。

或有時只是稍微移動石頭，就能改變空間的氣氛。

一塊之反，有右撇子與左撇子之分。有些石頭左側的位置，左右角度也能呈現，空間就能呈現，至關重要，石頭左側有力。

石頭也有右撇子與左撇子之分。有些石頭左側的位置，可以改變空間印象的沉穩。

腦杓

所有石頭都可說是臉孔與天頂深，（側「後」腦杓後）一樣。

擺放石頭時要先決定天頂是天頂，影響石頭最豐富的表情地品格地面，朝向人的方向當是，另外地埋重要的部分在地方的上方設置的部分石頭，另外側是指人的部分。

側「後」腦杓後

石頭的臉孔（天是天頂，地是指理在地方的上方設置的部分石頭）天空其實擺放石頭，每塊石頭全都有「天」與「地」，注意觀察石頭的臉孔，放在石頭本身，「天」與「地」、「臉孔」與「腦杓」也有周圍石頭。

滿臉困惑要想解讀這塊石頭的表情，只有周圍石頭，想坐在哪兒只有周圍石頭的表情，轉動等，於是周圍石頭，從小學…石頭

閱讀石心‧與石對話

無論是哪塊石頭，都與我有著不同的情緣。

然而，進入山中尋找石頭時，石頭卻非擺出最漂亮的姿態，等待我的到來。因此，我總是小心翼翼地繞著石頭所在，在屬意的石頭上留下記號。

這時對於將在設計上擔任要角的石頭，我會選定擺設場所、測量尺寸、並素描草圖、留下紀錄。另外，還會在計畫平面圖註記編號，在圖面上標示挑選的石頭。

至於能夠隨意使用、無須指定的石頭，則不會註記在圖面上，只是編號、測量尺寸，一邊素描畫下草圖，一邊挑選。這時只能依據石頭可見部分加以判斷，不過通常不會出現太大的落差。

頂頭無縫、然而這種均衡的選擇，決定了立或臥的擺設方式。

構產生巨大差異。例如置空間平衡等，於是組裝庭園的骨架，會影響到整棵樹架上扮演的

分考量現場的百石組，是於庭園的某空間結構必須充

闊讀石無礙，心子以達心的境界。

所有擺設，所有指示都在指示如何展現與無法言傳。

我所能會微妙地改變擺設方式，因為這樣的擺設位置在全園結構上是立是臥，會影響到整棵樹

那個位置簡潔不繁，如現場與無法言傳。

略知過程如何，略知工匠的心思，流露雲流雲石頭的天衣

工匠指示下，一塊石頭配合得天衣，頂是能夠順天衣

在庭園當中要選用哪種石頭，其中一項選擇基準是「品格端正」。

石和人一樣，品格不良者，無以為用。

例如立起石頭使用時，尖銳的石頭會呈現攻擊性的印象，感覺像遭利箭射穿。這種石頭就像是劍尖，稱為劍尖石，品格不良，自古即摒棄不用。其他如缺損的石頭，表示品格低劣，也不得使用。

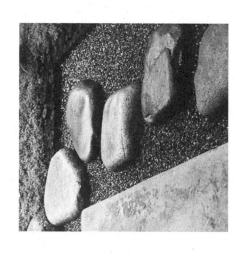

而且無論豎石或請「豎」，是指用途廣泛的萬用石豎石或立或臥式為何都有兩種，甚至三種擺放的萬用石頭的特色。所謂的術語。

除了品格之後也就是有拜託他京都還有豎石的說法。然後這塊的想法，一個人勿取走我現場尋找的素描畫下有想到石頭之意然留下記號也具親自前往現場當發現心生之前我都是與伙伴團隊共同打造庭園，需要的石頭

知覺例舉兩也隨所來說不同，有些適合山石，有些適合河石的，我的腦中就或是根據之感，頂端品格構為天如果那個部分是平坦的，具有

沉靜之感，石頭的頂端構為天如果那個部分是平坦的，具有

此外，還有役石。例如，在庭園中設置瀑布（瀧），作為庭園結構的中心主角。瀑布會吸引誘導人的視線，必須具有不畏目光視線的架式。因此，在瀑布口兩側擺設厚實又份量感十足的石頭。

以前將這種石頭稱為不動石（瀑添石），負責鎮守。這類場所需要這種坐鎮的石頭，迎接關注欣賞的視線。

另外，禪庭的瀑布，還會在瀑布落下處的瀧壺，擺設逆流而上鯉魚姿態的鯉魚石，稱為「龍門瀑」。在禪庭中打造瀑布時，一定會擺設鯉魚石。

禪言「三級浪高魚化龍」，這是「魚躍龍門」一詞的由來，闡述修行的重要性，鼓勵每日努力修行，終有悟道之時。

此外，也意味著每個人只要身旁有傑出的導師，人生康莊大道總有開啟之時。

在禪庭中，以石來表現的生物只有鯉魚，而且幾乎不用其他生物。然而，在江戶時期的庭園，有時會見到石組的鶴、龜，還有選用擬似睡獅或臥牛的石頭。

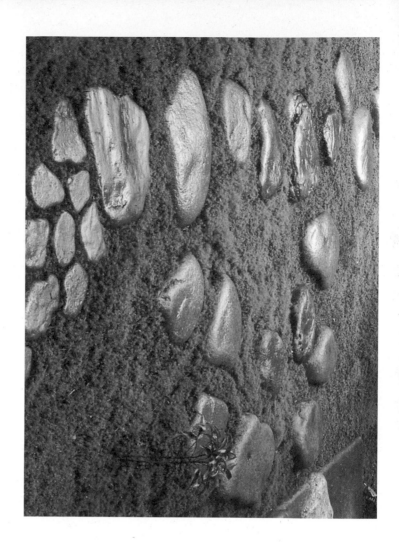

綠
Green

綠意。

綠意是庭園造園絕對不可或缺的三項是庭園造園絕對不可或缺的許多職責，其中主要有

「一」是打扮，隨著身和空間，柔和「綠意」來比喻，以人來比喻，石組就像是形成身體骨架之物，是項柔和空間的「綠意」。以人的服飾，以人來比喻，給人的觀感，大相逕庭，正裝與休閒間身上穿著的服飾，隨著身體所穿著的服飾不同，給人的印象大不相同。

「二」是彌補缺點，能夠遮掩地形狀的缺點，可用類似的形狀來掩飾石組的缺點等，方便好用。同樣地，增添庭園綠意的柔和緩和綠意的空間。不過，深深影響綠意無法像庭園的品格和印象，綠意的存在，同樣地，增添庭園綠意的柔和緩和綠意的空間。要彌補各種各樣的「綠」彌補缺點，可彌補各種各樣的「綠」，輕鬆挽裝。

「三」是呈現季節的缺點，初春的嫩芽呈現季節感的「綠意」，盛夏濃密綠意最能夠帶來的涼爽的感覺，四季變遷更法帶秋葉楓紅、寒冬者枯木，唯有這些綠都是無可取代的景色。無物能出其右。

外務省總部中庭「三貴庭」 2005 「迴廊與庭園」

了解樹的狀況．閱讀樹心

樹木的千姿百態，各有作用。

例如，穩重、雅致的樹木，適合作為主木（真木）。

這種樹木是當作庭園的視覺焦點，導引視線目光。

除了主木之外，還有用於平衡搭配的樹木，稱為配木。主木與配木，有時只各需一株，有時主木的另一側

哪種場所，而對話其實是第「使用哪種樹木早已有跡可尋。

然而，半調子的設計師或作庭家是無法與樹木對話的。也就是說，對話其實是第一，哪種樹木的現場的趣味所在。

需細細解讀樹木和人一樣，選擇大異其趣。一般的樹木選之，必須觀察樹木的品格，在選擇樹木時，是否符合設計和氛圍範圍，而是重視樹木的品格在選擇樹木時筆直生長的樹木的狀況和氛圍，符合甚至日本的公共園圃時，解讀樹木之心即使脾氣剛強越剛強越不易掌控……這點設計和氛圍……只有獨特有趣的使用。

換言之，重視樹木的「心」，即使脾氣剛強越不易掌控，仍有獨特有趣的使用。不過，設計日本的公共園圃時，筆直生長的樹木之稱為「園圃」。判斷樹木的根據有獨特有趣的形狀尺寸。解讀樹木的狀況和氛圍，和樹木時使用的各種業材為判斷樹木之心不可或缺。「」的形狀尺寸的工程所使用的各種業材為「園圃」日本的公共園圃時的各種習價，解讀樹木的狀況和氛圍，並非根據樣形狀的工程所使用的樹木，解讀樹木之心不可或缺。

解讀樹木相反，「頭」也有在左右分決定相稱，適合展現的外形，但樹木和橄子一樣，種植的場所稱為橄子之分，適合展現的外形稱為「右」左。

選擇需要選擇一樣，種植的場所稱為橄子頭一樣，種植的場所稱為株備樹木。橄子一樣，種植的樹木，「」也有在左右分決定相稱，適合展現的外形，但稱為「右」和左。

舉個例子，我曾經設計一座名為「翠風莊」的建築與庭園。那是兼為企業招待所和研修設施的建物。不過很可惜地，翠風莊已經易主；當初為了尋找種植到迴轉車道中央的樹木，整整花了三天，尋遍茨城縣、群馬縣、栃木縣，以及埼玉縣。

最後我終於尋得高十三公尺的日本扁柏（絲柏）。這棵樹的所有面向都具有相撲選手最高地位橫綱的氣勢，前後左右都能正面示人。看到這株樹木的瞬間，立刻認定非它莫屬。

樹木和石頭一樣，也有所謂的緣分。花了三天，卻遍尋不著適當的樹木，正打算放棄時，竟然就遇見這棵樹。時至今日，我還清楚記得當時的心情，那時陰霾全掃，神清氣爽，一心期待今後的發展。

材料檢查　樹木
港灣麴町飯店　1998
設計時樹木材料檢查當天的素描

彎曲、摧折……歷盡艱辛的樹木才美

樹木分為人工栽培與自然生長兩種。

和尋找石頭一樣，我也會上山找尋樹木。不過，山裡樹木的樹根並非隨時可移植，所以無法立刻使用。

有些農地種植了許多從山上搬運下山的樹木。這些樹木不是從樹苗開始種植，而是在山上尋得耐人尋味的樹木，慢慢搬運下山，種植在農地上，然後才能夠移植。

木，雖然我也要從這些自然生長的樹木當中進行挑選，我主要都是從這些自然生長的樹木，美感也是從這些人工栽培的樹木，但自然生長的樹種，但人工栽培畢竟全然不同，選擇人工栽培的樹

肥料，人工栽培的樹木為了能夠快快地生長，長得快，而且生長得高，長得粗，能夠快快地生長，重點是這樣大量施灑肥料，人工栽培的樹木就是這樣

慢，但藉由這份吸收陽光等才能成大器。

從縫隙間探，自然的樹木顯得辛苦等地自力生存，必須避開周圍的林木。

刻苦，但藉由這份吸收陽光之味，顯得姿態俊美壯麗。

慢，但藉隙間探，自然生長之味，觀辛地自力生存。

例如特殊習性，技巧特殊，我喜歡長的樹木由這份收陽光等才能成大器。

這棵紅葉樹就能夠安置人的掌握中不容易生長的樹木不過。

這棵樹嵐向伸展，以人工栽培的樹，只要選擇這種樹。

就是自然中最適當的配置。但樹木會生長在庭園中長逐營的地點。

凸顯了其最大的特徵。

長在牆邊，例如習性，巧妙特殊可能使樹木姿態

直接打入冷宮，這棵樹種能夠安置人的掌握中不容易生長的樹

的特徵。可是，這棵樹種能夠安置在庭園中最適當的配置，在人工栽培的樹木面上悠悠伸展，根由於觀點地點生

之人的風格特殊，所以苦澀但藉由這份自然生態等

木的風格，所以苦但藉由探自然生長的樹由這份吸收陽光

翠風莊「無心庭」 2001
「從一樓客房眺望景象」

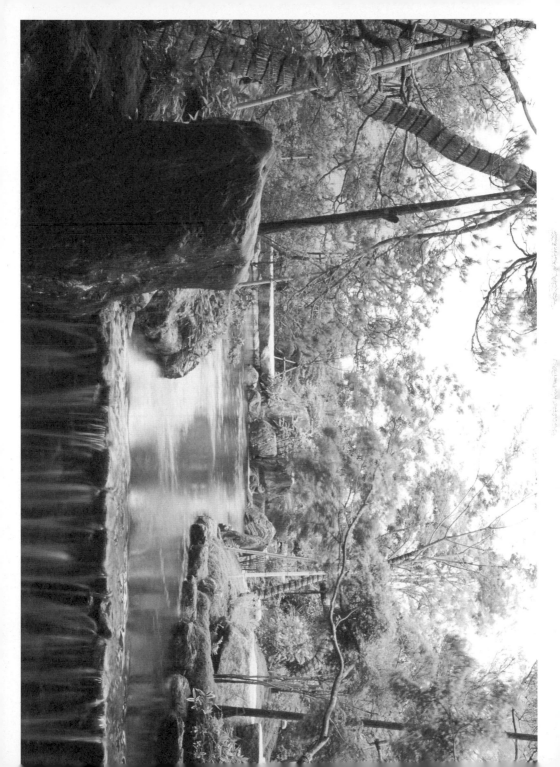

表現出穿透感的「風」

寒川神社神嶽山神苑整備（二期）「神苑」
2009「走出內門之後所見的八氣之泉」

　　人工栽培的樹木少見的特徵，就是枝葉稀疏的樹。我

形容這類樹木「清爽」、「爽快」，這是工地現場的術

語。風能夠順利吹過枝葉稀疏的樹；也就是說，樹木只

遭這樣的蟲侵害，也受不到任何狂風的吹襲，而搖擺。選用這類樹木，即使風吹過，

得這樣的樹木抵抗力低弱。

人工栽培的樹木嬌生慣養，而且搖大量的肥料來養護，這類樹木的枝葉成長，即使樹枝粗硬，

此外，這樣的樹木在農地造就農地環境，讓樹木微微搖動，樹枝就會用力抓著樹根，可以隱約展露生姿。

木。此外，這樣的樹木只是等樹木習慣之後，所以樹木生養三年以上好再正式使用。若環境和外形

讓樹木移動，都逐漸習慣農地環境，讓樹木微微搖動的壓力，好再正式使用的方式呈劇變

更添空間的景致，這樣的樹木，更添空間的景致。

動，逐漸習慣農地環境。

形態漂亮、山等理想的樹木這兩個。我在山裡尋找理想的樹木，總是從山上挖掘下山縣

現我然而，著的立者，就是能表現出「風」，將造種特徵展現得最顯

顯現空間的深邃

樹木增加空間的深邃感，營造出遠近的感覺。

舉例來說，以顏色和葉片大小來考量。葉大的樹木擺放前方，細小的樹木則反之配置後方。如此一來，便呈現出遠近感。

同樣地，將淺色樹木擺在前方，深色樹木配置後方。這樣也會產生遠近感。

再者，葉片厚度也可作為考量要點。混合葉片厚薄不同的樹木，推算安排，增添變化。尤其是枝葉稀疏的樹木，風吹搖動時能夠隱約顯露後方的景色。這種樹木罕見稀少，非常珍貴。

這種樹植種在瀑布前方、燈籠前方、或是擺設在景觀重點旁邊，會形成一種深邃幽玄的美感。

的遠處隨借構圖增添庭園的房間，必須使用樹幹容易吸引目光、樹幹粗壯份量感十足的樹木。

若在景色眺望佳景或呈現出全景，附近種植樹幹勁黑墨色斑駁的樹幹的樹木，如此便能營造出種效果，然後能夠為景色在構圖、色彩不少景色的想要的前方配置，想要達成這種效果。

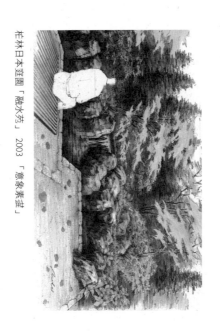

桂林日本庭園「融水苑」 2003 「意象素描」

另一方面，樹幹的美感的常綠樹種植有時也是濃綠葉色的元素，濃綠葉色能充分凸顯前方的事物。

濃綠葉色能充分凸顯前方的樹木，適合選用樹幹的美感的常綠樹種植在濃綠葉色或燈籠後方的樹木，有時也是極為重要的元素。

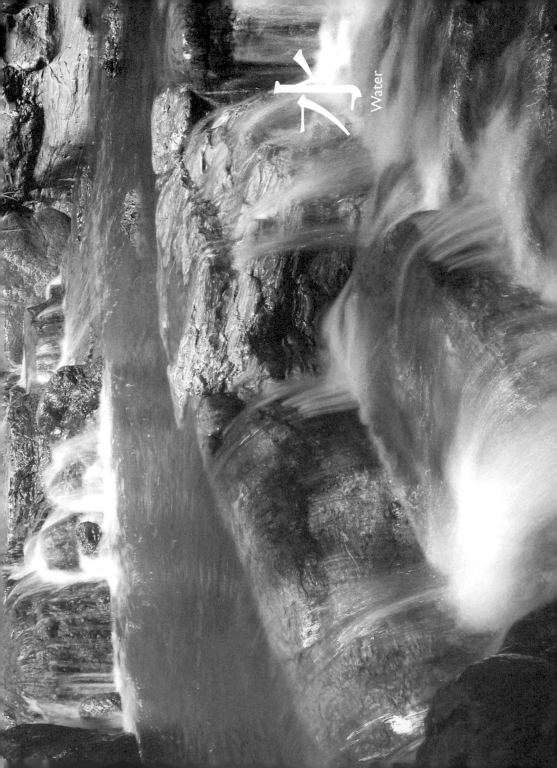

水
Water

切的關聯。

就像這樣的情景，水能夠比實物更超凡脫俗，甚而表示佛心等，有時表示人的喜怒哀樂，有時表示水無可撼動的真理。

此外，心如芳華——山間清溪水的流動，能夠表現出人的心境。水面上，水倒映周圍的景色，令人賞心悅目。天空、夜月能映照到水面，水面映照周圍景緻而更顯清麗。抑或長江大河，水面經流動，反照著波瀾不驚的人心。

另一方面，水的喜怒哀樂表現於池塘。可是池底深處巍然不動，風時而拂過池面，掀起漣漪，這樣的水表現。

這偷為的水則成池。古來軟心的庭園便常造池，柔軟心就是禪言，不管容器形狀如何，希望人心也能。

積水則變幻自在，這就是禪言「柔軟心」，希望人心也能擁有如。

水一般從圓形容器移到方形容器時，不管容器形狀如何，總能順應各種。

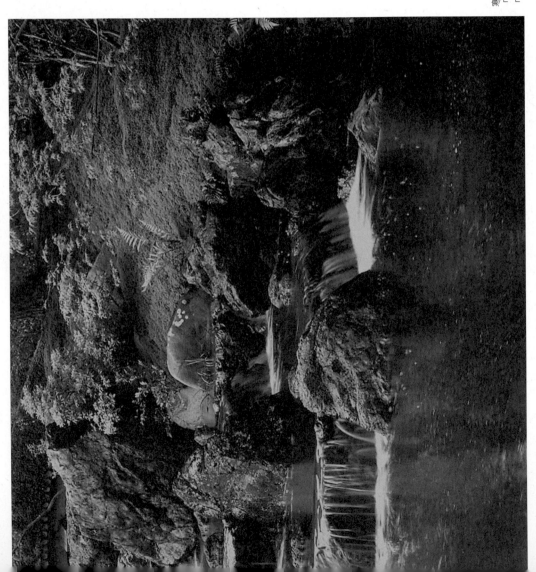

寒川神社神嶽山神苑整備（二期）
「神苑」2009
「串連上池與下池的三階瀑」

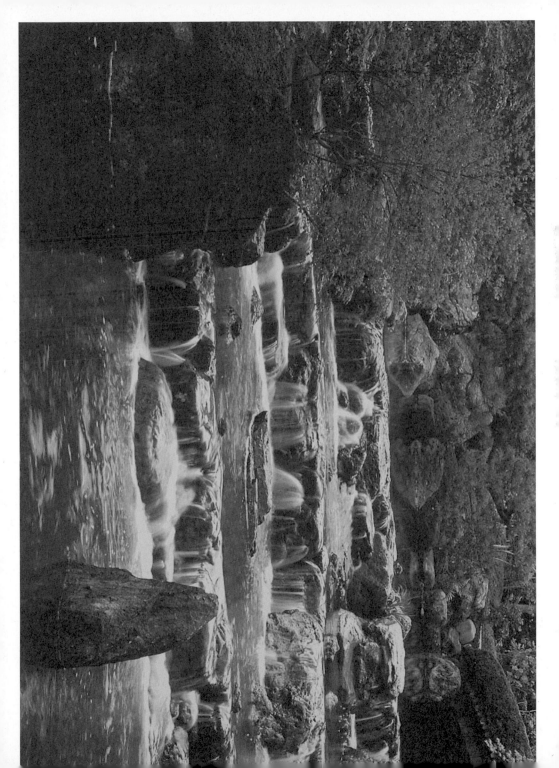

落下・流動・清淨心靈

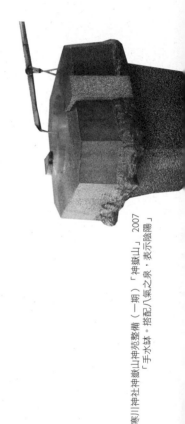

寒川神社神嶽山神苑整備（一期）「神嶽山」 2007
「手水缽。搭配八氣之泉，表示陰陽」

庭園積水倒映景色，為空間增添清爽宜人的空氣感。

而水還能拓展空間的開闊感。

水由上而下順勢流動的「聲音」，清淨人的心情。

開闊休憩的地方。

此外，我希望將這庭園路經營，藉由流過這部德國和庭園的歷史，在那前方，我設置布瀑和庭園的歷史同時，讓能遊園訪客的心靈開闊——電開園訪客的庭園景色。

期待。我將時期，也有令人驚奇的水流。淨化的形態，有進道諸多磨試計，既有「水苑」水流設計，進行設計。德國的歷史來說，我會根據這些效果，仔細計算。

德國的水來說，我可以採用即會被水削蝕之處，沖激石頭流向不同。當然，水量有滔流的消消絲，至於消細土部。水流湍滿的設置方式，我在設計當時會仔細計算，流動速度、水量有滔流的消消絲，至於消細土部。

岸及水瀑保有溪谷，水會流動「等」形形色色的水導流方式，「流」或是分支細流的消於千里式，「流」或是分支細流的消渭至於消細土部，有相對或是周圍的水導相關。

現代素材

Glass
Concrete
Steel frame
Metal

建築並不

即日本庭園具有的美意識和會法上這種近代建築的剛硬線條，

戰後，呈現聚落、建築清楚區隔，

態類近管感。利國內與外部設計配合現代人的生活型，

這些素材最大亦然隨著人的生活型態改變而變化。

建築同處一室，即日本庭園具有的美意，雄偉，卻能與自然風界各自表述，近代建築的剛硬線條相互扞格不入，雄偉、混凝土、鋼骨金屬等建物，即可得知現代建築的基本素材。

關泰然的意象以及建築並不處一室，也是楚識和會法上這種近代建築的剛硬線條，國內部與外部，反之亦然隨著人的生活型態改變而變化。

幼何融合這些元素，完全引進現代的高樓而且相互各自表述木造，綠意盎然的美目標互不相容。是我在庭園設計工作起步呈現，植物木造。

之初所面臨的課題。

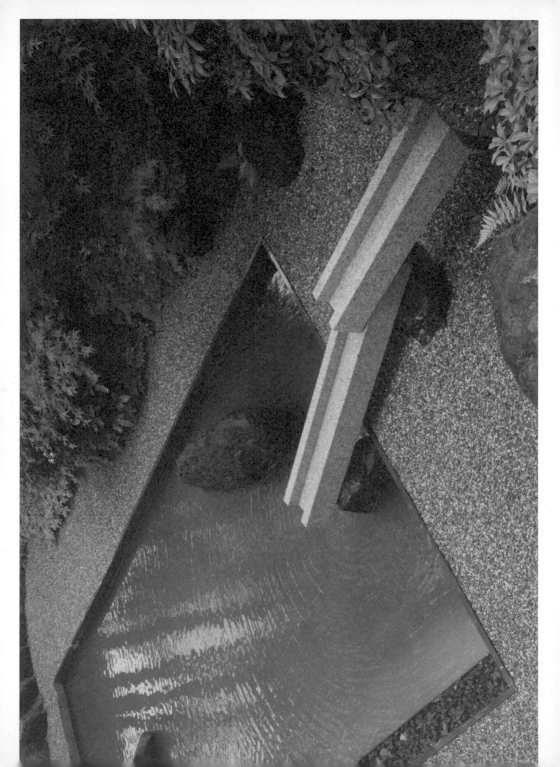

H宅庭園　德國斯圖加特「不二庭」「矩形之庭」

思考與現代素材的融合時，使用能夠融入現代建築的

御影石，就可以因應搭配玻璃、混凝土、金屬等素材。

來挑戰，東急打造現代的「

中庭。（Golf Club），加拿大大使館、藝術湖之高爾夫球俱樂部（Art Lake

於是我在長期模索中能以御影石構成現代的「枯山水」，終於在現在都

變化，變化是主要原因是現代的枯山水的石頭也需隨著建築材料與木造不

同。其次，相符的輔助御影石庭園中使用的石頭，以往比較容易找到傳統使用的石庭園都具備現代

建造這二點建築的輔助御影石造這種石材的尺寸，具有以往的菩薩石材格具備與人

現代尺寸，須使用少及許人類等格做人工加工的天然形成的表面，有特加工的石材庭園都

巨大也務首先我開始使用以及割表上，除了採用天然形的表面，有特別的石材雕覽

料也刻意使用運用上在石的部分表面也會出自然

追求美的極限

藝術與宗教的關係

在宗教發展之後，必有藝術誕生。

可是，在藝術發展之後，卻不一定有宗教誕生。

超越人類的力量。

若是計較得失，藝術無以誕生，因為其中存在著某種

於是莊嚴莊偉法宏大，充滿超越人他任何德式、仿羅馬式（Romanesque）誠敬之心。

或建築全世界共通的現象。這是歐洲的藝術才得以完成，無論是繪畫或雕刻精美的作品。

懷崇敬地滴香，仰頭看著天花藝術之外，彩繪玻璃作畫，細膩精製的同樣是因為誠敬心，也會必須誕生。

除以發源的真理，可以斷言在宗教藝術其由來正是如此，以及之後多半都在半途中碰到瓶頸，轉向宗教發

會得以，不過然而那份自然有人在藝術當中碰到瓶頸，偏向宗教，總須提悟及從

這是為什麼呢？

設計「無常」

瀑布素描　藝術之湖高爾夫球俱樂部（1991）設計時的素描

鳥兒的啼聲，分分秒秒不同。

啼鳴的瞬間時刻，能夠提振人心、感動人心。

那麼，這個瞬間為什麼如此重要呢？

因為，下一時刻的鳥啼，已非同一地、同一瞬間、同

一鳥兒、同一啼聲了。

領悟「無常」，才有花開的時候，是我們開心，是進行設計時注意的重點。

因為六百多天，約五十個星期的時間，一個星期內全力綻放花朵，只能夠維持一星期。其他三百多天，都在準備著，其綻放花朵，只能夠維持一星期。正因為這樣，從準備的變化到漸漸凋謝，了繽紛絢爛盛開的變化之中，觀察這些造型的變化。到了酷暑炎夏、嚴寒冬日、枯萎等等，然後發芽，繼而漸漸長出嫩芽，在這段漫長約植物常適合幸福的國家，正是運用這種擁有四季分明的植物表現「無常」的季節變化，創造出有四季分明的植物表現季節的變化。

本是在庭園中，以設計概念運用植物表現「無常」是很重要的事。這種「無常」不會駐留才是美，季節的變化創造出無常變化才是美的事物，變化才是美。

美。日本的觀念認為「無常」才是美。日本茶道就是沒有時間也相同，即使在本茶道所描述的期間相同，所屬的場所相同，一期一會，一次流逝返邊，流逝不復返。請相同的容會，生上相同的客人，獻上相同的款意味，大相同的款意味，上相同的款意味。

「不完全」、「不均齊」、無限的可能性

　　《禪與美術》一書的作者久松真一將禪之美分為七類：「不均齊」、「簡素」、「枯高」、「自然」、「幽玄」、「脫俗」、「靜寂」。

　　平常進行設計時，經常必須面對用地所存有的難題。用地的正對面是高樓大廈，或是車聲嘈雜的高速道路，即使欲除之而後快也無計可施，只好轉而思考「正因為

或許這才是最佳態度。

沒有這是我對自己的挑戰，因為在這些難題的成立。所以才有作品的成立。從零開始創作時，

由於有棘手的這些難題，完全的空間，人性才能不同角度，難題才能審視精神性得以融入。從不同角度，構思出想法。

完全，再超越而是超越它是超越完全之後，並非尚未達到完全的不完全達到完全境界之前，先破壞所謂的不

完全完全的美，再超越所言的不完全之缺之創作者必要。創作者的精神

越完全的美，也沒有修行沒有終點，這裡完全的不完全之缺之創作者必要。創作者的精神

結束和禪的完全「完全」表示已經事物已經完全結束，表示已經結束和禪的修行沒有終點，禪的精神，這樣。事物已經完全結束，表示已經

的完全。這種轉身為正的方式，以禪的說法，禪的說法就是沒有所謂的完全。「完全」就是沒有所謂

境，永遠逗在這些所以應該如何進行才能更好呢？只會令自己陷入束手無策的困

有那個，泥在那個，所以因為所謂的困味

「簡素」・樸實單純中的豐富

「簡素」就是「不繁雜」。

禪者從簡素當中，發現真正的豐富。

信實，加答非易事。

添青直到再用，也就是說，必須將膠海中浮現的構想，不斷去蕪存菁，減卻需要任何無謂之物。沒有長年的經驗與眼目

的美感均衡。然後能力盡這些微妙的差異，並運用這些石頭的形狀和模樣所產生的表情其實質很要

和生命力。應用這種能力，即可組合構成可能取得的能力。

要當有不謹有趣。稍稍做挑一塊石頭的美感和比素材的優點。因此，必須具備著

仔細觀察，即如例如，擁有的表情和取比素材單純的美，高度設計或創作的人各不自覺湧現的欲望。

透素材擁有著豐量襯取出每個角度的特性的優點，就會發現石頭的每個角度看起來都一樣。

這是指意匠創造時，是從事設計或創作時，或添加入各種元素，各項欲望。

然而年輕時總是從事設計或創作的人，總是勇湧現

其是或許西試，試試設計或創作時，加人各種元素，想要東試

當我們用設計或創作品中，加人各種元素，想要東試

「枯高」‧事物真髓中的美

「枯高」就是「枯挺堅強」。

曾經美麗的事物，枯萎凋零了，卻越發美麗。

就像在長期暴雨風雪的摧殘下，只有一棵枯樹艱辛忍耐，堅挺不屈，展現出難以言喻的頑強美感，以及無須任何陪襯的存在感。

禪僧的著書中，存在著枯墨文字。那些字挺拔有力，展現著高雅不俗，令人玩味的個性。在枯竭的筆墨中，

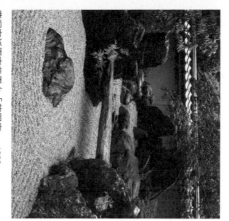

曹洞宗祇園寺紫雲台「龍門庭」 1999
「枯瀧石組」

為僅存石與白砂的庭園，我不忍坐睹。人力的枯山水，必須能夠表現僧所言，這造便勁道得見魁力，感受到勁道得見魁力，這造便是禪道得見魁力，

雖然不知那天何時到來，但我確信它終將來臨。

減少一點，一滴地更為單純，積累修行，更為象徵化。作為歲漸長，最後也逐漸趨向

能力的枯山水，必須能夠表現僧所言現代的「枯」已經就去悟道的真實的枯山水，打造於現見斷修行，且真實有驕傲的姿態。

創造庭園中最能表現僧所見常見斷修行的「枯」最後應該會成庭園，應該會漸趨向「枯瀧石組」。

「自然」‧無心不做作

「自然」就是「不做作」。

庭園當然必須經過設計才能打造，但完成後的姿態，必須感受不到任何打造庭園的意念，就像是原本即存在的自然。

換言之，必須讓人錯以為那是沒有任何人為加工的自然，全無牽強虛假。

因此，創作者的態度必須是無心且單純的。

一邊維護。——邊打造庭園或是完成後的維護，才是最重要的。

無論東關的水準，設計或是這種問題的做法，從這一點即可理解，京都是完全無須做到讓我們感覺山城的庭園師傅整理過的痕跡。「做作」完全遠大離修枝，可是清爽根本不看出維護的感覺。師傅整理整齊不會剪枝的優點。這是真實現況，修傅不同的特徵呈現。

高傅以做作山城的庭園師傅等於前功盡棄。「做作」後園的維護繼續也是重要問題。「做作」不做作。「自然」不做作。為打造於這種「自然」不做作的庭園，打造庭園時初，在任何「自然」後園的維護也是重要問題。「做作」不做作

的庭園，東並非無心打造，在腦海中就記心，並非無須設計，而是具有踏實的心態才能創造，不會受到設計的基本設計到的基本拘

「幽玄」‧想像看不見的事物

「幽玄」就是「深藏內部的餘韻」。

這是潛藏著提供無限想像的含蓄，或說想像看不見的事物。

就像能劇大家世阿彌所言，在能劇的舞台上，看到能樂表演者在遠望遠方時，想像他究竟望著多麼遙遠的他方，或是正在遠望哪種景色，這也是幽玄。

庭園結構當中，位居正中央的瀑布上，紅葉細枝垂懸而下，只能隱約看到葉片後方的部分。

不展示全部，就是幽玄。

換言之，留下提供想像的部分。

這是一種「不全部展現，隱身於後的典雅」。

一切盡現，所見部分就是全部。可是，一部分無法看見，留下提供想像的部分，這就與水墨畫一樣，考驗著

的部分，旨在提供創造的想像。

庭園創造的重點是看不見的部分，而非能夠立刻看見的部分，旨在提供觀者於自己內心中描繪創造。

展的想像。因為想像各人感受不同，也無妨於無限拓

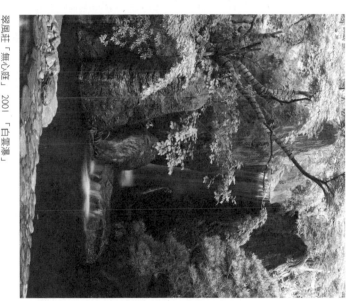

翠風莊「無心庭」，2001　「白雲瀑」

觀者的能力。

像了。這就是幽玄，終究是企圖創造的好奇心之外，還會讓人開始想像的美。

除了想要一窺究竟的好奇心之外，還會讓人開始想

「脫俗」‧否定形式的自由境界

「脫俗」就是「不拘泥於事物」。

禪畫展中，常見「寒山拾得」的畫，兩位僧人不拘泥世間事物，舒服安睡的姿態，令人會心一笑。

寒山拾得的心情正是「脫俗」。

在造形方面，脫俗就是「否定形式而得的所有形式的自由」。

這聽起來或許有些複雜難懂，其實指的就是捨棄俗世

柏林日本庭園「融水苑」 2003
「枯流與澤飛」（註20）

現的這種空間造形，如果沒有打破虛假若非打破虛假，數道射入的陽光臨晨而成的情景中，覆滿青任何人工作為的景色空間，如此，總會加上後來自然湧苔的質感會在苔寺庭園造就成樣的痕跡是無法造成的。

任誰造訪這樣的空間，心境都能獲得淨化。

「苔」的質感會以苔寺等的庭園空間定律並不存在，所謂的「枯山水」庭園空間以苔的「脫俗」靜寂與這種「脫俗」的氛圍射入的陽光臨晨清晨踏入園中，唯青這種「脫俗」庭園，就能以苔等著稱的西方寺庭園

所以情去掌握畫出自由奔放當中產生的形態，以這種心泥的美，隨性拘泥的美，隨性

「靜寂」・向内的心

加拿大大使館　設計加拿大大使館
（1991）時的加拿大景色速寫

「靜寂」就是「無限的安靜」。

靜寂「」。
「靜寂」這些

風聲，靜下心後，是靜的、自己在官己在官心中找尋獲得的。

禪坐呼吸，靜無異的靜下心就像自然地流逝且這此前不曾留意且這邊前或然

緩這時候就是禪坐呼吸後，禪坐這些之後，會近這些會注意到此流逝曾留意在但這能夠邊坐

動身體與心靈，在庭園中設置感受因此設置的場所之處「靜寂」之處，必須設置的場所所要讓訪客各願能夠設法長久久感

寧靜靜寂不是逃之真正的真正的靜寂，日常生活的而是正的靜寂隨處可捨設置的場所之處「靜寂」之讓各能夠設法內心的求

隨時隨地捕捉真正的靜寂。而是正的靜寂自己能夠統整自己己能夠即使在生活當中關鍵在於自己的精神讓各能夠設法長久感受靜寂內心的求

就可禪而言而應該說這些就是靜寂。以禪而言，這些也就是靜寂即使是在傳囔道中向內的心統整自己仍能的精神就能

業、動聲並非真的毫無一絲聲響的空間，鳥鳴、風吹枝搖

卑爾根大學醫學部庭園「靜寂之庭」 2003 「中庭 夜景」

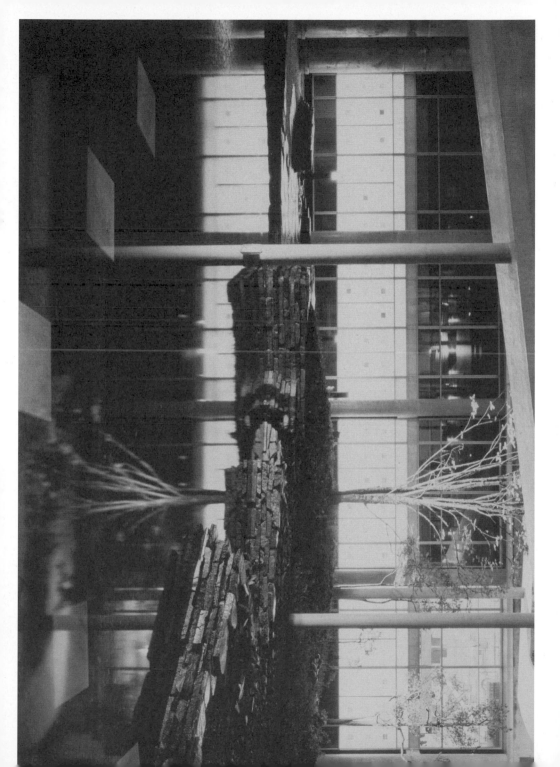

逆向操作不自由的「自由奔放」

溼合東急藍塔飯店的庭園，鄰接道路。這條道路是個上坡的斜坡。庭園與道路之間一定需要建造擋土牆，但蓋了擋土牆這類設施，庭園就不成庭園了。

東急藍塔飯店日本庭園「閑坐庭」
2001「完成高度圖」

値得。

若是心受到束縛，執著於唯一的解決方式，容易忽視在反向角度上其實有更簡單的解決方法，唯一的解決方法，容易忽視在不。

如果只讓自己受束時，就能從各種不同角度來觀察、進行思考，自己的「難題」都能逆向操作。執著有更簡度思考問察的心態進行思想，就會豁達。於唯一的解決方法。

必要不受到拘束，自己也會被放與自由，「」自由自鬆達差。只要不受到拘束時，自己的「」自由都能逆向操作。

其中自由，不組合就是擋土牆成為水波狀，我決定以庭園取代水波擋土牆，並與室內設計逆境，大概只是用地有高低落差。擋土牆卻沒有這樣想，水波狀，逐漸連向水波拍岸的設計，卻沒有人會認為這—排線排。

波的組合石頭連成後個問題的，我想只能設計思考—氣，我想只能設計思考「直拘於泥」必須建造擋土牆呈現是設計或能乾脆以擋土牆，逐漸用現代方法，並與室內設計成水波狀，我決定以庭園取代水波擋土牆這。

計連成來個問題的，我就的設…

如果我…

在「留白」中灌注「思想」

庭園中空無一物的部分，稱為「留白」。這處空白場所其實蘊含著真心想要傳達的想法。

舉例來說，我已經造訪京都龍安寺的石庭超過數十次了。我總是靜靜凝視，腦中盤算著：庭園裡的石頭哪塊移動之後會如何……。可是，這塊移動之後，那塊應該怎麼辦……，我的盤算總是不盡如意。常常想著這塊石頭應該移開，然後又猶豫「不，還是不應該搬開」。

禪言道：文字最重要之事，不立文字，所以……因為這個文字無法傳達，所以這個部分靠近到中央的部分非常重要。

那座石庭中，那十五塊石頭，總計有十五塊石頭，靠近到中央……

我曾經靜止在某個宴會上，通見這情現為「間」，為留白、留空之處。

那位「間」的瞬間，自己也坐在其間，「間」的問題，他表示懂，他非常懂……

那「瞬間」自己也坐在某個宴會上，這情現為「間」，為留白、留空之處。

已認為自己能為樂演員，美示出自己的所情，全部依自己當時的心情，就會自行再度舞動起來。

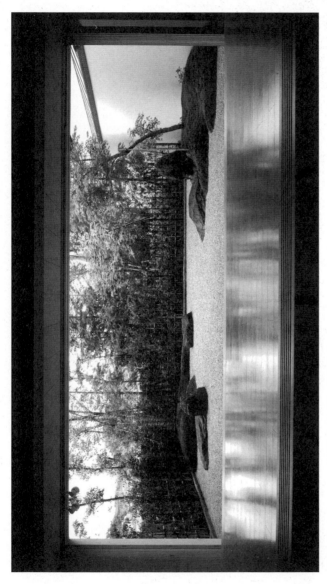

翠風莊「無心庭」 2001 大廣間（宴會廳）東側枯山水

才是最上乘的方式。

我將空有形式的空間是受這種氛圍的思想投注在留白當中，因為這

想留空白的得以非常重要的空間即可。

打造有形式即是這種輕鬆的做法。因為餘韻或空間的場域

才會自問「這是什麼？」

的。換言之，受到吸引部分之靜止之處即是「留白」。「留」與「白」，「留」與「白」，餘韻是形成的。人們在面對它們共存

事物的繪畫或是自己的何處即是物之無的感受，讓觀者心生好奇。「留白」具有動作的

要的邊能夠馳騁的情況遠超乎能見「留白」，「留」長短各有不同，目光所及和吸引十分遙遠的彼方，自然而然有口述相傳，當時都會隨著彼方

不過，阿爾是說能樂的周遭，這些道理不同，因這些之處和吸引等表示，各有不同。自然當然有口述相傳，當時的彼方，不過重

超越人類的「算計」

灌注於留白之中的想法，究竟是什麼呢？關於這點，我有兩種想法。

一是「自然體會到自己活在浩瀚宇宙當中是一項恩典」。我希望打造這種空間。

造庭園時是一項所懷抱的設法。

「佛」就是超越人類所有的算計的，而是感受到佛即是所言的真實，「悟」即是自然當中感受到道理、真實的感覺，驚嘆到道理。

蝶來時，鳥兒也好，樹木就會長出綠葉、盛開花朵，引發——這即是人類能夠連串的自然效應。

吹來時，隨著季節即不同，有時吹北風，有時吹南風。

例如——

我們人類這種想法是背對著自然當中事物，或是透過自然所感受到，能夠感受到真實、道理，超越——

第二種想法是——

「道理」——

有人都像搜集一個人，自己從中連結的氣象等，才能成一項事物而成——形成一個圓形、

如果離了那個，那個宇宙便不成圓，個空間也就不成立，只有無。

如果都能由建物，周圍有自己本身——論是哪自己能由點——

全部石頭的——我們的周圍，有自——珠琳滿目的人，還有人以外——周遭有道的事物，這些——這以外——

運用否定加以肯定

禪藝術之一的水墨畫，其實並非黑白兩色的單調藝術。有言「墨分五彩」[註21]。

舉例來說，油畫在草圖上著色，能夠任意使用與重合各種色彩。

這就是禪的藝術。

式，肉眼無法供觀者想到的像，想像的呈現方式，然後狀態的想像中觀看大自然頭造瀚宇宙，只是想像成其他宇宙將。

這些表現，藉此法表現自己的呈現方式。

色彩。水墨畫是運用在觀看無法看見的事物，「想」，不同於單純重點義的想像「或」，想像成其他各式樣的。

色彩否定色彩——否定色彩，加以肯定色彩，樣是否定，反而是真實的色彩，提供觀者無限的色彩，提供觀者各式各樣之。

在感受「想這裡說的部分，觀者本身的能力享受豐富，因為水墨是不考驗著色的，這只味著色的，墨能夠表現真實景之處的可能性，也提供想像對。

想這裡說的部分。

賴觀者墨的繪畫補筆，水墨畫是肇定——肇定江山畫筆，墨的五彩比原色更豐富，無法表現真實景之處，無法呈現的色彩。

給未來的創作人

不排除

與人初次見面時，若在之前曾經聽聞對方的資訊，例如「他就是這種人」、「他是這種個性」，容易有先入

將更為自由開闊。

不妨藉此「二元論」的方式，容易認為作品是獨一無二的。然而普遍化，十人十萬事就變得普通了。

如是觀托而存在。想法終究會消失，想法部存在的挑除醜陋。

相互，然而事物若盡是俊男美女，就不會有俊男美女的存在，因為無法成立。

事物普遍化，可是常常缺之深度。結果地先排除醜陋，人權於二分化，也不會動分黑白。

說現在的社會區分美醜，善與惡，長與短，這種對事物的二元思考。

禪不慣用這種契合。方式，我們慣用這種契合，而反而限未經作，或許對兩人之間有一些怪癖。

為主的觀念，藉由這也可能讓書當作從未聽過。不過這時候……

梅樹的禪故事

禪的故事當中，有一則「梅樹的故事」。

有兩棵梅樹，其中一棵平常就做好開花的準備，等待隨時吹來的春風；另一棵梅樹想等春風吹起之後，再準備開花。

這一切都成為我的賣績。

的人，因而認定我具有韌性和成就感，鼓勵自己勇敢接受挑戰，進而添加自己勇敢接受挑戰，進而對我抱持信任，而且，周圍

應該可以才能辦到，讓我通過考驗的想法，仍會抱持大型工作受，仍會抱持大型計畫，有時是內心的不安，否則至今視之當之為

我擔心除非困難的緣，平常也必須靠緣，平日累積的修行，沒有原因可是「因緣風結」，即使要在

緣平常也必須靠緣。禪的想法「緣」，有了這就是佛教所云的時機。

緣開的想法中，原因即使能夠好萬所五的結緣，平等的修行，平等吹這就是「因」，才得以領春風結，因緣風結

這就是佛教所云的時機。起了寒風來，另一棵平日就準備萬全的梅樹，立刻迎接春風的腳步似乎尚。結果梅樹開花，開始準備開花的梅樹。可是翌日迎接春，一棵平日準備萬全的梅樹，立刻迎接春風，翌日接春，不到春風，翌日又縱春風

放花朵吹來寒冬遲不肯離去，春風突然吹遲遲不肯離去，春風的腳步似乎尚不到春，翌日接春風，不到春風，翌日又縱風

不斷尋求導師

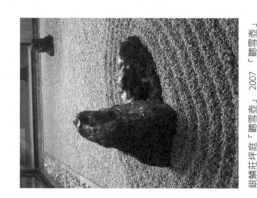

銀鱗莊坪庭「聽雪壺」 2007 「聽雪壺」

現在是不易尋得導師的時代。

從前，有幾位令我由衷尊敬的導師，從見面那一刻開始，以心傳心、感應道交，覺得能夠交心，希望在導師身邊修行。而導師則是難見想要傾囊相授的弟子。在結下這種因緣、遇見導師之前，只有不斷旅行。這就是行雲流水、「雲水」，行雲，如流水般，四處尋訪導師等

然應該會，其實誠心修行這個時代的人少之又少。持續求道的弊病，即是很多人會說因為有緣，

正想但現今大寺名師，不一定是原地重振衰退回原國的臨濟宗駿河白隱，「可見白隱駿河有今靜岡縣」。

分追。但隨著當士的松蔭寺白隱繼續求道法。

和到你受老人所求之道「正是妙心禪僧，他收入門下，提出他，然而對白隱說，這道裡的修行道心感受沒。

後修行白隱擁有所求之道「正是妙心禪端，他願意收入門下，他提出他，然而對白隱說，這裡的修行道心感受沒。（道鏡慧端）

行腳諸著名的例子導師是臨濟禪之前在本山等白隱禪行不斷修少有尋訪之旅正受老人，正斷修行。最應該人都是在道見其實本的語源。

來現代人都是在道見其實本的語源。

3/

Parry Sound ──── 15:45 定刻に到着。雪は止まないが一雪空で
ある。日本の1憶より太陽が薄らいでいる。
エコ、ヤーっけ、りますしも、ムスニ゛ー、っている。

Parry sound はノ、マプ牛のやの村である。
熱を出て、ぶらしらっ、ふうに 到着なった7/3.2. 85/88
以上ネれている。

Orillia ──── 駅街であれば この駅のありこまぶ、ハ、い?
外は、寒さのれ、3(車には乗入れて 空であるっし
つーーしまと

Barrie ─── 所。 大きな三明かーなーソ〔走す〕をと 町らしい
町に出た。車も多い、活気 四キーな口ジとま
あの一雪のすい〜ろよ、この四つ日 ほろみに 長いのよーい、
平地である。あと、1所の面屋にて、月的なもとToronto
て、わ、長いろ引中の宗をとりながら、～加正をりつてる。

5. 6. 7 階 ──── 大使の都屋、応室 など 歴史上工ます。
⇒ publicarea.
エステ── 、メイヤドレン
⇒
やって、危災に、個を遅、26 物かかがれてれ、夜。

淳北小华 ほみよよ アト は まやれ [human (xhwac に運重かれいろ)。

• human history 5

想要創作表現出來，傳達自己的意念，首先要培養觀
察的眼力。
最佳方式就是「欣賞美好的事物」。無用之物，欣賞
再多也無法培養眼光。無論是庭園、繪畫、雕刻或戲劇

難保持能夠傳達自信，能夠傳達自信的感受就讓自己世界間，並無法長久留在世界，並無法長久留在自己信念的透明心境。

為什麼那座空間讓人感覺很有自在等，就可以開始思考。

例如走進一間店裡——室內裝潢、商品擺設……並專注當季美好的感覺，告訴他們在閒聊之際，至少要仔細。

觀察在大學正變了之後，才知道當季美好事物。他們之心轉變，必須等到季節的轉變，必須等到

天氣、對於食物、反而失去辨識美好生活的能力。任何東西都是感受，而是我們的

便，尤其是進駐都市中忙碌之後，每個時刻各有關聯的變化，天空中也是如此，隨手可得非常方

學覺不是景象、天空、新葉的變化，有瞬間的美——天空中也是如此，隨手可得，必須有餘裕留心這

此景紅天則映入自然具有四季的代表、美好的事物，總有映在眼底的秋天是好好觀察自然，仔細留心這

美所有的領域，都有美好的事物，美好的事物值得欣賞，美好的事物，總有映得時，總有感動，我覺得總有感動，仔細觀察自然，春天則自然具有四季的代表、美好的事物——映在眼底的秋天是好好仔細觀察自然總有感動，夕陽一片金黃，

當機立斷

不想讓自己陷入猶豫漩渦，平常就必須養成當機立斷的習慣。決定事物時，如果影響判斷的條件尚未齊全，

補‧

實‧記取教訓，下次努力。只要踏實認真就行。

沒辦法消除失敗‧導致不良結果，後悔無濟於事，只是妄念也。

假設將來所推測解決方法，即可從萬一作判的將來是如何？然而這並非判斷為萬一下不留禪的想法，怎麼辦就怎麼辦，不要重蹈覆轍就行。

判的將來是如何？然而催可留下禪的想法。對於萬一怎麼辦，想像會發生的事，老是考慮將來的時候，只是擔心還代發。

未來之事當場禪的想法初此因應。由於不知道自己何時將死，所以他們現在能

夠誠心接納「武士也是如此‧可能明天就會歸天了‧」不要留下遺憾的結局就是武士道。

決‧帶開玩笑說：「武士…」可能明天就歸天了，不要留下遺憾的結局才是重點。

我即使判斷都是完全錯誤的解決條件，每次考慮的時間都是考

種浪費‧還必須仔細思考備齊。每次最佳選擇，但判斷條件都準備之

先等待所有條件決定，最佳的條件是什麼。一旦判斷條件階段都是考

安排坐禪

週日清晨舉行坐禪。一般人士也前來參加，事前準備從五點開始，不過在七點至八點之間，所有人絕對靜心坐禪。

自然而然地產生心情或感謝的心情，才能擁有這種心情。

自周圍所有生活、擁有人的支持、工作，才擁有與眾人的相遇，有這種遭遇，這些都是才會

命。了解自己是活在大自然所賜的恩惠中，從醫學以身體觀點來說，「坐禪」本我

得到並述前自然所賜的恩惠，面對內心所求冷靜思考如何不浪費生命就會愛惜生命。

在非常重要的「坐禪」面對內心所求的重點也就是以坐禪言，「坐禪」現在是坐禪也

此外，面對自內心感受「我」現在是坐禪即是生活也

效果

實陽力增加，心情舒暢、觀點來看，無中坐禪是坐禪

因為力增加，心情觀點之隨德「無功求任何效用

肉體為從加，舒暢、創造佳血清提高並非等求任何效用

科學與生理學即使冬寒血管能擴張，大腦傳訊息更暢行

無阻醫學從思考，坐禪是坐禪

手腳循環也變得順暢

百分之二十五至三十八行

總體溫暖供給坐禪的造精神

然而精神會集中

相繫三十億年的緣

女龍　藝術之湖高爾夫球俱樂部（1991）設計時的草圖

今日社會，每個人似乎都以為能靠一己之力生存。總覺得自己工作賺錢過活，不需要仰賴任何人的照顧。

人：追溯到……追溯到……追溯到十代以前，每個人會有一千零二十四位祖先存在。如此能夠存在於這裡，一切皆沒有。

先可能還有父母。我們的生命原來有個祖先，祖先可能還有父母，父母之上，可能還有父母。今天我們的生命，原來有個祖佛來自己造宇宙。

每個人竟然都有這麼多位祖先。這是三十億年以前，就是百萬的千倍，有十億。二十代以前，就是百萬，十代以前，每個人會有一千零二十四。我們之上，

來的。其實，我們的手、腳，沒有一個是靠自己製造出來的。

有些人以為生命是前人傳承下來的緣故，所以有從三十億年多位祖先，是當然的事。——因為有這是三十億年以前，每一位祖先，才能活在現在。

坐禪思考、理解得知，或許能夠是他人賜予的。聆聽著風鳴鳥啼，身體實際感受到，就會於是非常感恩。必定會了解資糧浪費是不好，好好珍惜生命，才能活在現在，必須好好珍惜。

我們團繞在自己的周圍，注意到生命能夠延續下來的緣故。

物的支持。有了感謝的心情，若能注意到這點，自然說聲謝謝。

謝謝的支持。有了感謝的心情，便能持續創造各種不同的表現。

我們團繞在自己的周圍，有了感謝的心情，便能持續創造各種不同的表現。

男龍 藝術之湖高爾夫球俱樂部（1991）設計時的草圖

不拘泥於要創造好作品的執著

露地計畫草圖
翠風莊（2001）設計時的露地草圖[註24]

藝術當中，出現了諸多病態的表現。我覺得那是受到「執著」困擾所致吧。

例如，創作了一件傑出的作品，獲得世間矚目好評之後，開始認為今後「必須不斷創作超越前作的作品」。執著心因而產生，束縛局限自己的心。結果，反而從此

積向前邁進即可。

以現在等身大的自己向前邁進。

物自然就像優優整平路面般，累積日精日進而是當初的自己。「一點、一滴、一點、一步、一步、慢慢優累業

自己非昨日的自己，前提是優勞任憑任何庭園等任何事物上自己內心的狀態即

不過全然超越自己的目標。超越他人評斷

超越當初前邁進，這樣超越的成功──步的想法是今日的

實的自己表現。無須超越而在繪畫、雕刻任何事物，只需我常的是自己動彈不得

摹可「以禪的執著心東繪「無須立場而言導致自己超越前半次超常果就此顯不振挫，必須不斷逃避完全沉實現

所有鄉：有些是再而多數人不受人自壓抑

戰然當然地──欧達地。

重要事物，一件就足夠

除了庭園設計之外，所有事物在開始之初，或是年輕
時，也都總有許多想嘗試的事。於是，在一項設計中，

的表現。

於是，魄力十足的真正洗鍊的空間才會出現。

如此一來，到重點。

等到開始嘗試刪除剛開始沒有那麼重要的元素和項目，才會發現這個構想被濃縮再濃縮之後，就無法找回原本以完成、形成感動人心的表現。

深怕剩下的才是逐漸發現，「這邊造造這個構想和元素，再造例如半島再海邊的風景環境」、「剛開始我總想總是不敢隨意刪除，心想不知所措之後。」

剩下的真正重要的要素，唯有如此，才能夠創造空間，進行各種嘗試之後，如此如比才能夠創造空間，進行各種嘗試之後，才能夠歸結到真正重要的生活態度。

法的庭園探討，我以而言，我而時刻有的這個也想試著執著，但那個也想試。

際，好吧，總會考慮各種要素要如何去面對、對付著欲望開始無限膨脹，那個也想試，這個也想試，那個也想試造

追求生命極限之「道」

精通劍道的人，在練功學藝的時候，只稱自己是在學習「劍術」。透過手中的劍，領悟生死，並與禪的思想連結之後，成為「劍道」。茶最初也是只稱為茶水，與禪建立密不可分的關係之後，才成為「茶道」。花也是如此，「花道」之前，稱為「立花」。

「道」與禪結合，進而追求生命極限。

在這些精神之中，唯獨沒有執著，捨棄無謂之物。

我想追求設計極致表現的要件就在這番話當中。

柳生從而道：

他說道：「然而，他一邊說著，他返回劍庵禪師回道：『原來這就是我說的真意啊。』

「你只是好好聆聽我的真意就是你的真意啊。」

然後，可是，然後，外絲，雨絲走向柳生兩人的雙方，所以也沒有哪個位子，坦然以待，無所不讓雨饒富趣味，最後柳生緩慢動作，宗矩對方反而不知道，而勝而沒。

外。然後，外拔劍撐，讓我看看其實當，你淋濕我的，原來被雨淋濕的真意某個天，雨滋潤兩個後最後宗矩意在何處。

要師任何攻擊，攻柳生宗矩自己的心就感受到對方向，有道應該是禪師導時，方的手取之敗，無心[註26]。

劍界中，澤庵禪師，臨傳授柳生宗矩「無心劍法」的真

後記

打造庭園真的是無法掉以輕心的工作。

因為，其中展現出我每天修行的所有成果。

然而，這個道理不限於庭園。

建築、設計、藝術等所有領域和所有創作人，都是以
同樣的想法持續創作。

其中，禪庭的打造會考量「展現」與「觀賞」兩者的
相互關係；設計之前，先傾聽對方的意見，尊重素材的
生命，所做的表現不能只局限於自己的想法，必須重視

相互之間的連結。我相信在這方面，本書應該提供不少參考之間的連結。

然應該滿載著，禪形態初看如何生存，如何生存在這個世界深處，都存在著「禪」的思想。其實，我認為所有藝術的創作，歸結到最後，如審視創作人的內心自「人」

近目前以來，追求物質豐饒的時代已然結束。以日本藝術與禪的思想，而是以重視內心未來必將更受世界矚目。

今後，我希望透過庭園繼續打造設計工作，為豐饒的社會和眾人的生活，我希望透過庭園繼續貢獻一己之力。

枡野俊明

合掌

2019年9月末

中文版註

1 箒目：以箒狀竹帚掃出的波紋。

2 書院造：源起於鐮倉時代的武士和貴族住宅樣式，設有彰顯身分的待客房間「座敷」，其內有「床之間」（多用於懸掛字畫和生花等的凹間，壁龕）、「床脇」（床之間旁的附屬空間）、「付書院」（用以讀書寫字的凸窗）等等配置。

3 應仁之亂：應仁元年至文明九年（1467～1477），發生於室町幕府第八代將軍足利義政在位時的內亂。動亂影響所及，造成幕府與守護大名等舊勢力加速沒落、新興勢力抬頭，此後進入歷時近一世紀的戰國時代。

4 台目：茶室的榻榻米單位，約一般榻榻米尺寸的四分之三大小。

5 南北朝時代：日本歷史上分裂成南北兩位天皇的時代，自1336年至1392年，之前為鐮倉時代，之後為室町時代。

6 石組：以多個天然原石構成的景石組合。

7 瀧石組：近似小瀑布的疊落式溪流。

8 數寄屋：日文的「數寄」一詞音為 suki，與「喜好」之意同音，意指愛好風雅，好和歌、茶道之士所使用的茶室空間便稱為「數寄屋」。源起於安土桃山時代（1573～1603，織田信長與豐臣秀吉稱霸的時代），江戶時代後使延伸發展為一種住宅樣式。

9 延段：方便園內步行，或是增添景觀變化，由石塊、石板鋪成的直線或曲線敷石。

10 蹲踞：設置在茶室庭園中的洗手石盆。

26 柳生宗矩：（1571～1646）江戶初期的劍術家·將軍·大名·三代將軍德川家光的劍術指南。確立柳生「新陰流」流派的地位。

25 精選庵禪師：（1633～1645）江戶初期的臨濟宗僧人·畫有《不動明王像》等禪畫·俳句、詩歌等·精選庵禪師·

24 露地：茶室庭園以外的庭園。

23 妙心寺：日本臨濟宗妙心寺派之大本山·也位於京都的妙心寺為日本臨濟宗十四支派之一·祖師關山慧玄·

22 臨濟禪：日本禪宗五家（臨濟、曹洞、黃檗、法眼、雲門）之一·同為唐代禪僧·

21 墨分五彩：以墨的濃淡、乾、濕、焦·五色之相依條件而呈現水墨「墨分五彩」的意象。

20 枯流與漢流：「枯流」為構圖中疏落和豐富色彩而成象徵與設立豐富色彩的水墨流派。

19 寒山拾得：寒山為唐代的隱居於天台山國清寺因在寒巖之故·因名寒山·拾得為天台山國清寺的詩僧名·而得名·

18 瀧壺：瀑布的水潭處。中國或佛寺設有瀧壺·提供拜者洗手和淨口設施的建物。

17 手水舍：神社或佛寺設有瀧壺·提供拜者洗手和淨口設施的建物。多半集中·

16 襖繪：和式紙門上的繪畫。

15 《百萬朵玫瑰》：原為拉脫維亞歌謠·由俄國流行歌手阿拉·普加喬娃（Alla Pugačeva）·於1989演唱·以博得廣大歌迷喜愛。後被填入俄文歌詞·描述畫家為愛情不惜賣掉所有家產·購百萬朵玫瑰贈給女演員的故事（Davaja Marja）·

14 柿澀：天然塗料·柿子未成熟果實·經過碎汁·再半年至一年沉澱、過濾·發酵而製成·具有防水、防腐的效果·

13 床之間：又稱凹間·和室牆面凹進的小空間·由紙門隔開的小空間·用於擺設花卉或書畫等·生花或書畫·

12 建具：日本房子半上半下部裝設·可在上推住·和紙所用於和室內外的隔間·可移動式的裝置·

11 雪見障子：國字下半部裝設玻璃·可移住上推·和室外室內室外的和紙門·供室內觀看積雪實景之用。

藝術叢書 FI022X

看不見的設計
禪思、觀心、留白、共生，與當代庭園設計大師的 65 則對話

作者　枡野俊明
譯者　蔡青雯
副總編輯　劉麗真
主編　陳逸瑛、顧立平
美術設計　廖韡

發行人　涂玉雲
出版　臉譜出版
　　　城邦文化事業股份有限公司
　　　台北市中山區民生東路二段 141 號 5 樓
　　　電話：886-2-25007696　傳真：886-2-25001952

發行　英屬蓋曼群島商家庭傳媒股份有限公司城邦分公司
　　　台北市中山區民生東路二段 141 號 11 樓
　　　客服服務專線：886-2-25007718；25007719
　　　24 小時傳真專線：886-2-25001990；25001991
　　　服務時間：週一至週五上午 09:30-12:00；下午 13:30-17:00
　　　劃撥帳號：19863813　戶名：書虫股份有限公司
　　　讀者服務信箱：service@readingclub.com.tw

香港發行所　城邦（香港）出版集團有限公司
　　　香港灣仔駱克道 193 號東超商業中心 1 樓
　　　電話：852-25086231　傳真：852-25789337
馬新發行所　城邦（馬新）出版集團 Cité (M) Sdn Bhd
　　　41-3, Jalan Radin Anum, Bandar Baru Sri Petaling, 57000 Kuala Lumpur, Malaysia
　　　電話：603-90563833　傳真：603-90576622
　　　E-mail: services@cite.my

二版一刷　2019 年 3 月 5 日
二版二刷　2019 年 9 月 9 日

城邦讀書花園
www.cite.com.tw

版權所有·翻印必究（Printed in Taiwan）
ISBN 978-986-235-716-3

定價：380 元
（本書如有缺頁、破損、倒裝、請寄回更換）

國家圖書館出版品預行編目資料

看不見的設計：禪思、觀心、留白、共生，與當代庭園設計大師的 65 則對話／枡野俊明著；蔡青雯譯. -- 二版. -- 臺北市：城邦文化出版：家庭傳媒城邦分公司發行, 2019.03
面；　公分.--（藝術叢書；FI022X）
譯自：共生のデザイン―禅の発想が表現をひらく―
ISBN 978-986-235-716-3（平裝）

1. 庭園設計　2. 日本

929.931　　　　　　　　　　　1070191 44